新流行 Fashion

心理畫

MENTAL PICTURE

［繪畫心理分析圖典］

李洪偉、吳迪 ◎著

前　言

　　2000年，一次很偶然的機會，我接觸到了繪畫心理分析。在好奇中完成了自己的第一幅畫之後，透過老師的分析，我驚訝地發現，原來在一幅不經意的圖畫中，竟然隱藏著這麼多的秘密。它就像一張藏寶圖，反映出我心中未知的潛能；又像一面鏡子，可以看到自身的侷限。從此我便如癡如醉地愛上繪畫分析。

每個新手的1000張畫

　　當時參加培訓，要想拿到證書，每個學員必須搜集1000張畫。1000張！在當時對於我來說是個不小的難題。到哪裡去搜集呢？我只能從身邊的朋友、同學、親戚開始。記得當時背包中總會裝著四大「法寶」—A4白紙、2B鉛筆、油畫棒和橡皮擦，走到哪裡「討畫」到哪裡。短短幾個月，我認識的人基本都被我「討」遍了，但總計也不過百十來張，遠遠不夠。ㄞ。只要條件適宜，我就會拿出畫筆厚著臉皮請人畫。記得有一次，我走在街上，看到一個乞丐坐在路邊，突發奇想想看看乞丐的畫會是什麼樣，於是就有了下面這幅畫。

　　這幅畫整體看上去很潦草，線條簡單。房子呈平面狀，表示家庭沒有太多溫暖，也許如果有家人支持，也就不會流落街

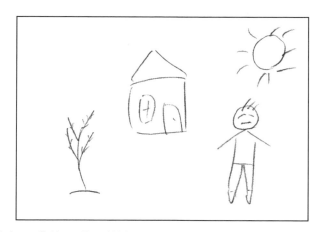

頭。樹木呈「草」狀—樹象徵人的生命動力和事業的基礎，所謂「參天大樹」，樹木應長得高大、粗壯，而此人的樹又細又小，經不起任何風吹雨打，何談生命的動力？哪有事業之心？人物畫得簡單、偏小，說明自我評價很低，不自信、退縮。右上角那個大大的太陽，代表他內心對溫暖和愛的渴望。看著手中畫，再看眼前人，此時我手裡拿的似乎不是畫，而是一個人的生命檔案。

臥鋪票與繪畫

2000年6月我坐火車去河南，沒有座位。於是我跟其他旅客閒談，並向他們討畫。這一討不要緊，幾乎分析了20多人。最後列車長也感覺好奇，為我畫了一張畫。當時他在樹上畫了3個碩大的蘋果。

　　我問他：「這些果子成熟了嗎？」他説：「在成長中。」
「什麼季節的樹啊？」「快到秋天的樹。」我説：「你除了做
列車長之外，還有其他工作或生意同時在做，而且效益很好，
特別是今年，會有很大收穫。」

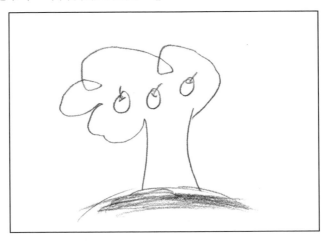

　　他聽完驚奇地瞪大眼睛説：「你怎麼知道的？你是算命
的？」原來此人正在開辦外語培訓學校還出售考試輔導教材，
當時20多所學校與他合作，自然效益很好。在接下來的訪談
中我又指出他要改進的地方，並告訴他如何開發自己的潛能，
他非常感激，最後讓我去臥鋪車廂休息。

　　（註：多個果實，表示追求多個目標或理想。見本書
P68）

小女孩與看板

　　一次去商店買畫筆，見店主很忙，我就在門口等了一會
兒。這時有個6歲左右的女孩在寫作業。於是，我拿出紙讓

女孩畫畫，畫完和女孩做遊戲。大約10分鐘左右，店主忙完了，過來和我聊天，原來這個小女孩是店主的女兒。

畫面上濃濃的煙、筆直的樹幹、下垂的嘴角都表示孩子的內在比較憤怒……聽完我的分析，店主很驚訝。接著我又告訴她一定要注意孩子的情緒變化，平時可以多和女兒一同畫畫講故事，增加親子溝通。

後來小女孩接受了幾次親子繪畫的輔導，情緒穩定下來，性格也變得比較開朗。大約過了半年我接到小女孩媽媽的電話，說她的商店搬到了大學城裡比較繁華的位置，為了表示感謝想幫助我們中心掛一個牌子做宣傳，於是就有了一個免費的戶外看板立在她的店面房子上。這個看板，現在還存在。

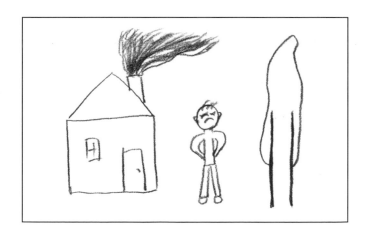

從2000年開始，9年的時間，我已經搜集並分析了上萬張畫。關於繪畫心理分析的故事，每天都在繼續。

2007年，我又開始著手繪畫分析的教學工作，傳播這

門「以畫讀心」的學問，讓更多人從中受益。我們開辦繪畫分析研討班和案例分析工作坊，督導心理諮詢師和心理治療師，並指導學校教師和家長應用這個技術。

收集繪畫，如同收集人們的生命故事。畫者在講解自己的畫時，彷彿在展開自己生命的畫卷。而圖畫背後的意義透過分析顯現出新的價值、新的意義。人們以此更加清晰地瞭解自己，並找到自己從未發覺的潛能。繪畫分析就像一把打開「心門」的鑰匙，或像一幅心靈的藏寶圖。有時候，我夢想著所有人都掌握一點繪畫分析的小技術：

家庭裡，媽媽以此瞭解孩子的心；

婚姻裡，夫妻以此瞭解愛人的心；

學校裡，教師以此瞭解學生的心；

職場裡，老闆以此瞭解員工的心；

諮詢裡，心理師以此瞭解來訪者的心。

以畫為媒，促進溝通。本書就是為大家提供一把鑰匙，大家可以拿著它去打開心門，去創造屬於自己的幸福快樂的美好人生！

李洪偉

下 篇 應用指南

上篇・圖典
Drawing Dictionary

第一章　房部—房子圖

　　房子代表個人出生、成長的家庭，房子圖反映出個人對家庭、家族關係的看法、感情、態度。透過對屋頂、窗戶、門和地面等組成部分的分析，可以瞭解個人在家庭中的自我形象、其夢想與現實之間的關係、家庭親子關係、安全感、家庭與外部環境之間的關係等。

　　對房屋的分析可以從以下幾個方面著手：門、窗戶、屋頂、煙囪、臺階和走道、牆壁、強調的房間等。

一、整體

房子長大於寬（非樓房的情況下）

1 智力發展出現障礙，如學習困難、領悟力差。
2 思維不敏捷，遲鈍，不能很快掌握一門技能和知識。

房子無底線（地面線）

1 直接地、具體地表達眼睛所見的東西。
2 單純，甚至是不明智的單純表達。
3 缺乏長遠的眼光，注意整體而忽視對局部的瞭解。

4 功利性的，只注意利用自己身邊最近
　的、可用的東西。

5 漂泊不穩定的狀態。

6 沒有立場。

7 沒自信，容易順從他人的想法或者意
　見。

房子線條不連續

1 脾氣急躁，衝動。

2 容易激動。

3 內心脆弱，神經敏感。

4 沒有耐心，容易對事物失去興趣。

房子左牆線不規則

1 內心脆弱。

2 內心抑鬱，心情比較壓抑。

3 家庭成員之間也許存在矛盾和衝突。

房子右牆線不規則

1 對新的環境或者新生事物適應不良。

2 容易陷入衝突，或者是早年心理衝突留
　下心理傷痕。

3 心理發展有困難和干擾。

4 得過由外傷引起的疾病。

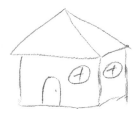

房子屋頂房角為銳角

1 自我意志強烈。

2 性格難纏。

3 衝動性，敵意的行為。

4 對病態及不正常的事物感興趣。

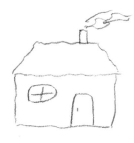

房子線條為波浪線

1 生活中比較有幹勁，有活力。

2 具有朝氣。

3 善於適應社會。

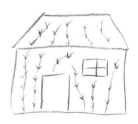

重點描繪房子外牆

1 心理方面比較脆弱、敏感。

2 喜歡捉弄他人，或嘲笑他人。

3 有毅力。

4 性格比較頑固、倔強，脾氣暴躁。

5 語言尖酸刻薄，愛批評他人和抱怨他人。

6 對事物的觀察和體驗比較細膩敏感。

房子為曲線形狀

1 性格比較軟弱，渴望他人主動與自己交往。

2 在現實生活中容易適應環境，人際關係良好。

3 為人處世圓滑。

外牆有污點

1 心靈有創傷。

2 焦慮，心煩。

3 與人交往時不能明確地表示自己的態度，優柔寡斷。

4 有性自慰行為。

屋頂或牆面有陰影

1 敏感，情緒波動比較大，隨性而為。

2 時常心情抑鬱。

3 對於選擇（事情、物品、人）猶豫，不
確定，不清晰。

4 被動型的性格，有時候顯得冷漠。

5 陰影明顯可能是想隱匿自己的情緒。

6 由於性格軟弱，缺乏安全感，易受他人
影響。

7強烈的陰影表示容易失去方向感，情感
和情緒可能比較壓抑。

8 均勻的陰影表示對自己的性格沒有完整的
認識，需要在性格上進行完善的瞭解。

牆壁左有陰影

1 喜歡幻想，愛做白日夢。

2 性格內向、敏感。

3 情感脆弱，情緒壓抑。

4 不擅長表達。

5 缺乏行動力，拘束，不自由。

牆壁右有陰影

1 表示對未來生活的關注，以及對美好生

活的嚮往。

2 願意去適應和改變，但信心和能力有些
不足。

大牆大屋頂

1 對自己比較自信，甚至有點驕傲自負，
自我欣賞。

2 屋頂描繪細膩表示情感比較豐富，對人
比較熱情。

3 生活中有野心，對自己的目標執著。

4 假如屋頂左比右高，表示容易生活在幻
想的世界裡。

5 屋頂右比左高，表示比較有智慧。

大牆小屋頂

1 學齡前階段是正常的。

2 少年及成人表示心理年齡發展緩慢，顯
得比較幼稚。

屋頂兩側低垂包裹

1 對人或對事缺乏興趣。

2 性格多愁善感。

3 意志薄弱，沒自信。

4 被動，缺乏進取心。

5 做事沒有計畫，準備不充分。

用樁支持房屋

1 缺乏安全感，需要他人的支持和鼓勵。

2 表示缺乏某些東西：例如自信、自立、
 能力、記憶力以及有效處理外界事務的
 能力。

3 有不滿足的感覺，被忽視的感覺，覺得
 自己受到他人的忽視。

4 感覺不被人瞭解，對過去的事情很懷念
 （舊情人、老同學、故去的親人等）。

5 如果支撐的木樁有斷裂則是生病或身體
 虛弱、失望所造成的。

房屋簡化

1 實用的，具有次序感的。

2 思想單純的，為人處世中肯。

3 關心事實，判斷確定，針對要害之處。

4 內向，且對金錢和名譽比較看重。

5 缺乏幻想，生活空虛，性格保守。

6 性格懶散，但不惹麻煩。

7 在繪畫方面缺乏表現自己的能力。

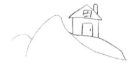

房屋在山上或島上

1 有被拋棄的感覺，孤獨寂寞。

2 對群體生活不感興趣，喜歡離群索居或
獨處。

3 愛表現自己，自我崇拜，喜歡誇大事實。

4 焦慮心煩，想要擴大自己的影響力。

房屋有圍牆或水溝

自我防衛，不願受外來干擾，多疑，對人
際交往不適應。

房屋有漏水管或防曬簾

有警戒心，多疑，自我防衛。

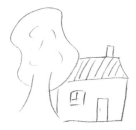

房屋被樹木遮住

1 強烈的依賴，被父母支配，親子關係緊張。

2 單棵樹遮住房屋是對父母的強烈依賴。

3 兩棵樹木遮房是被父母雙親強烈地支配。

房屋周圍有庭園、小動物

花草、庭園、池塘、小動物表示心理年齡不成熟，對他人或事不信任。

畫成宮殿

1 宮殿在畫面上遠，表示對榮華富貴的追求不強烈，近則表示強烈。

2 宮殿在空中說明是理想主義者，對現實目標不感興趣。

3 宮殿如寺廟、道觀代表靜心修行，有超脫世俗的想法和意願。

畫成寺廟

1 常常自我反思，追求心靈的寧靜，或者有較高的精神追求。

2 具有虔誠的心情和謹慎的態度，對自己的品格修養和素質有較高要求。

畫成樓臺亭榭

1 建築高聳表示目標遠大，並為這個理想不斷奮鬥。

2 透明，敞開的亭子，表示自我開放，渴望與他人交流。

二、門

門是房屋的出入口，它的大小、形狀象徵著個人對外界的開放程度。

大門

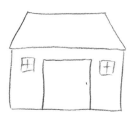

積極與外界接觸，追求被人理解，性格比較開放，喜歡依賴他人。

雙扇門

1 渴望能擁有伴侶。
2 渴望能成雙成對。
3 有懷舊的情緒。

沒有門把手

1 不歡迎別人走進自己的內心。
2 強調個人的隱私性。

有窺視孔的門

1 不輕易信任他人。
2 謹慎小心。
3 多疑。

被很多╳圍繞的門

1 ╳代表「否定」、「拒絕」，這樣的門
　代表內心的衝突。
2 不希望有人進入自己的內心或空間。
3 對性問題矛盾而困惑。

不能進入的小門

1 不歡迎他人走進自己內心。
2 沒有與他人溝通的意願。

低矮的門

1 表面上似乎很開放,內心卻不希望別人
 進入。
2 不愛交際,避免社交,有缺乏力量的
 感覺。

陰戶狀的門

1 對性別的認同。
2 對性的嚮往。
3 享樂主義。

側門

想要逃離家庭。

沒有門

1 對外界有較強的防禦心理。

2 拒絕他人與自己接近。

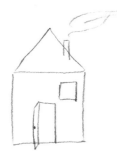

門窗向前開

1 比較有創造力。

2 勇於堅持自己的意見，有勇氣去做不平常的事。

3 不循規蹈矩，有時紀律性差。

4 過度自信，甚至有點自大。

5 不關心的、隨便的態度。

6 性格較獨立，有創造性的思想或理念。

7 性格倔強、任性、叛逆。

三、窗戶

窗是房屋的另一個溝通途徑，它同樣也代表個體的開放性。另外，它還是展示美感、情趣的視窗。

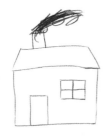

「十」字形的窗戶

最常見的一種畫法，沒有特別的含意。

大的單片玻璃窗戶

1 開放的心態。

2 願意與別人溝通。

3 願意讓別人瞭解自己。

半圓或圓形的窗戶

1 女性化氣質。

2 溫和。

百葉窗

1 一種保留的態度。

2 關上的百葉窗表示退縮或情緒憂鬱。

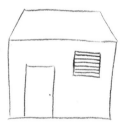

星星形的窗戶

女性化氣質。

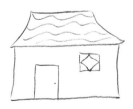

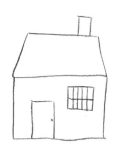

像柵欄一樣的窗戶

1 缺乏安全感。
2 對家庭的感受不良,像被禁閉一樣。
3 警戒性,敏感多疑,過分自我防衛。

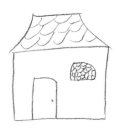

染色玻璃窗戶

1 追求美感。
2 覺得自己有瑕疵。
3 有罪惡感。

有很多窗戶

1 渴望與外界接觸。
2 渴望與他人溝通。

有窗簾的窗戶

1 追求美感。
2 有保留地讓人接近。

狹窄的窗戶

1 害羞，羞怯。
2 不容易讓別人走近自己。

有方有圓

現實生活與理想生活明顯不一致。

窗上加鎖

心裡有對外界的恐懼感、敵意或妄想。

沒有窗戶

1 表示退縮。
2 可能有被害妄想傾向。

四、屋頂

屋頂與牆壁相連

1 可能存在嚴重的性格障礙。
2 具有與眾不同的思維方式。

3 不排除精神分裂傾向。

(黑黑的屋頂)

內心有嚴重的沉重感、壓抑感。

(密佈「十」字的屋頂)

內心有激烈的矛盾和衝突。

(網狀屋頂)

1 內疚感。

2 想要控制住自己的幻想。

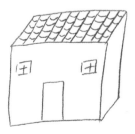

(過分細緻的房屋瓦片)

1 過分追求細節，完美主義。

2 固執、刻板、缺乏靈活性。

(雲或球形屋頂)

1 有不切實際的夢想，心情不穩定。

2 遵守社會習俗，循規蹈矩，生活平凡，
 變動不大。

3 性格隨和，朋友比較多。

4 容易生活在幻想中，天真、幼稚。

5 懶惰，行動力差，精力不足。

6 做事喜歡依靠直覺，有視覺方面的天賦
 （如美術、服裝、設計）。

7 有較強的想像力，對自己比較自信、敏
 感。

8 如果畫面鬆弛、空曠，則表示缺乏堅
 持性。

9 如果畫面緊湊則有堅持性。

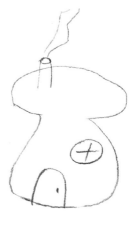

波浪線形屋頂

1 性格活潑，有活力。

2 性格溫和，能屈能伸。

3 願意服從，能適應各種環境。

4 易於交往。

顫抖形屋頂

1 性格敏感脆弱，容易受他人影響。

2 脾氣易怒。

3 安全感不足。

4 時常抑鬱，心煩。

反覆修整屋頂

1 接受過嚴格繪畫訓練。

2 對自己某些問題進行不真實地、歪曲地反映，虛偽不自然。

3 日常生活中矯揉造作，在別人面前做作、裝樣子。

4 追求繪畫技巧上的規律性，有強烈的表現慾望。

5 過分循規蹈矩，絕對服從，心理上保守。

6 保持傳統的觀念，在生活中受拘束，不能自我開放。

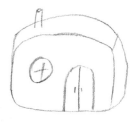

麵包式屋頂

1 活潑、好動，有表演的才能。

2 做事善於掩飾和隱藏。

3 有演講的才能，善於語言表達。

4 幽默，喜歡交際，善於交朋友。

5 重視外表，喜歡打扮修飾，喜歡表現自己。

6 焦慮不安。

7 囉唆，滿口空話，喜歡表現。

8 生活混亂，揮霍無度，好賭。

9 能夠隨機應變。

10 快樂為本，缺乏耐心，缺乏持續性，
 缺乏堅持力。

11 被寵壞的，懶惰，空虛，輕浮。

虛線形屋頂

1 衝動，分心，注意力不集中。

2 臨時發揮，愛玩，輕率。

3 敏感猜疑，神經緊張。

4 堅持力不夠，急躁武斷，剛愎自用，思
 維沒有規律。

5 脾氣急躁，建議多而做得少，常常半途
 而廢。

6 思維紊亂。

頂牆分開焊接的屋頂

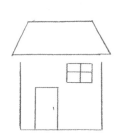

可能有精神疾病傾向。

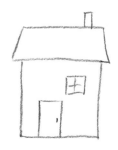

頂牆緊密焊接的屋頂

1 理想和現實差距大，好高騖遠。

2 想法和行動差距大，「光說不練」。

3 做事間斷，不穩定。

4 正在改變職業或對當前職業不滿意。

5 不成熟，天真，目光短淺，對新環境適
應困難。

6 自我炫耀，「繡花枕頭」。

7 思想陳舊，想得太多。

8 除兒童外，畫此類畫的成人遇事應變能
力低下，思想幼稚。

9 缺乏綜合和抽象思考的能力。

屋頂上畫窗

1 在現實生活中比較有行動能力。

2 屋頂過大表示生活中活動範圍受限。

3 門窗在一面牆，表示缺乏幻想力，智力
低下。

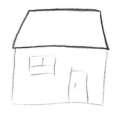

屋頂線條粗黑

1 唯恐不能控制自己，力圖擺脫空想的生

活，心情焦慮不安，努力控制自己。

2 可能是精神病初期。

五、煙囪

煙囪具有多重象徵意義：炊煙給人家庭溫暖的感覺，但同時煙囪的形狀又可以象徵性器官。

「十」字狀的煙囪

強調宗教方面的影響。

陰莖狀的煙囪

關心性方面的能力，或者擔心自己的性能力。

「×」形的煙囪

對於如何對待自己的身體有內心衝突。

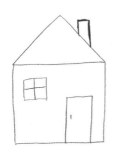

強調煙囪

1 關注家庭的溫暖感。
2 關注性方面的能力。
3 關注權力。
4 關注創造力的激發。

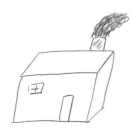

煙囪冒著濃煙

家庭記憶中有矛盾、衝突情況，內心具有緊張感，對自己家庭狀態不滿意並具有叛逆心理，與權威人物有衝突。

沒有煙囪

1 比較常見的情況，是正常的。
2 可能處於消極狀態。
3 可能缺乏心理上的溫暖。

六、臺階和走道

　　總體上說，畫臺階和走道是願意與人交往的象徵。在屋門前畫長的走道或臺階，表示謹慎地讓人接近。有走道卻無法走

近屋門,表示想要與人溝通,但又擔心和猶豫。

高的臺階

以自己的方式與別人進行交往,令人感到
難以接觸,有封閉和敏感的傾向。

恰當的走道

表示在人際交往中的得體和遊刃有餘。

七、牆壁

堅固的牆

堅固的牆壁象徵著堅強的自我。

一推即倒的牆壁

1 一推即倒的牆壁象徵著脆弱的自我。
2 即將崩裂的牆壁可能象徵人格的分裂。

牆紙

如果牆上有牆紙，表示缺乏安全感。

強調牆的輪廓線

1 有可能是早期的神經症。
2 正在努力地做情緒管理，但效果不好。

牆面線條比較淺淡，筆力軟弱

1 感到自己的人格近於崩潰。
2 自我控制能力弱。
3 不能脫離疾病的衰弱狀態。

整齊的牆面

1 為人保守，循規蹈矩。
2 性格強韌、穩定。
3 有實做精神，務實。

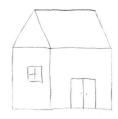

直立的正方形牆壁

1 做事循規蹈矩，也可能是違心的。
2 性格頑固，不靈活，死心眼。

3 做事容易機械性模仿，缺乏創意。

4 有抽象思維能力，思路清晰，對待問題
比較客觀嚴謹。

牆壁在紙的邊緣

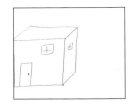

1 性格幼稚，不成熟，比較天真。

2 行動力不足。

房子左邊牆壁寬大

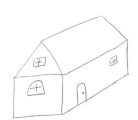

1 戒備心強。

2 早年生活比較痛苦，現有的心理狀態與
過去某些事件相關，陷入困境。

3 無法擺脫自己的煩惱。

4 受母親或女性的影響比較大。

房子右邊牆壁寬大

1 害怕權威。

2 對他人不信任，小心謹慎。

3 比較關注將來。

透明的牆

1 被測者不能充分理解現實，表示智力發育有遲緩或停滯。

2 自我與外界的界限不明確，表示有精神分裂的可能。

3 盡可能詳盡描畫屋子裡家具的為強迫症傾向。

4 注意力分散。

牆與牆不相接

1 也許是腦器質性障礙。

2 不能控制衝動，有分離的感覺，沒有現實感。

八、房間

強調浴室

1 強調浴室代表吝嗇、暴躁、炫耀。

2 代表講究乾淨，甚至有潔癖。

3 代表自我照顧。

4 代表渴望安全的庇護所，尤其是經歷過家庭暴力的人。

強調臥室

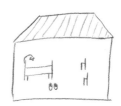

1 代表一個安全庇護所。

2 代表休息。

3 強調私生活。

強調餐廳或廚房

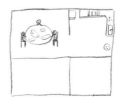

1 滿足口腹之慾的地方。

2 強烈的愛的需求。

強調客廳

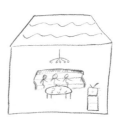

關注人際關係和自己的社交網路。

強調遊戲室

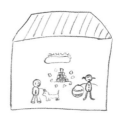

注重遊樂和休閒。

強調工作室

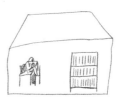

注重工作。

第二章　樹部—樹木人格圖

　　樹是地球上一種古老的生物，它生生不息，無所不在。它是生命的化身，是成長的象徵。

　　樹木從幼苗成長為參天大樹的過程，與一個人成長的過程非常相近，樹幹上的疤、樹洞象徵著生命生長中的創傷。所以，當人們畫出一棵樹時，我們不但可以從中看出人格的某些特性，甚至可以看出這個人的生命經歷。

　　下面，我們從樹冠和樹枝、樹幹、樹葉、樹根、果實以及附加物等方面來分析。

一、整體

> 很小的樹

自卑，無力的感覺，性格內向。

> 整棵樹的重心傾向左邊

1 為人處世防備心比較重，小心地與他人交往。

2 常因為不夠自信，導致失去許多發展機會，進而顯得拘泥、壓抑。

整棵樹的重心傾向右邊

1 極易受環境和他人的影響。

2 有一定的獻身精神。

3 常常禁不起誘惑而上當受騙，立場不
　堅定。

4 對某種事物有上癮行為，並且缺乏靈
　活性。

5 在極大的壓力下，容易表現出反抗行
　為，抗壓能力弱。

樹墩

1 在事業上缺少表現能力和組織能力。

2 不顧一切地想實現自己的願望。

3 有反抗的力量，生活態度積極。

4 過度傷心而導致無法溝通。

5 焦躁不安的情緒狀態。

6 嚴重的傷害引起的強烈的壓抑感。

7 接受過適當的自我調整後，重新開始發
　展的狀態。

8 被砍伐的程度表示傷害的嚴重程度，可
　以表現巨大的心理挫折。

輕描淡寫的樹

1 缺乏自信，比較敏感。

2 為人處世隨和、謙虛。

3 喜歡空想，缺乏行動力，不假思索，信口開河。

多采多姿的樹

1 重視事物的外表，給人良好的印象。

2 有強烈的自我表現慾望，比較注重面子。

3 有良好的組織能力。

4 想像力豐富，有良好的審美能力和藝術欣賞能力。

5 自由自在，花錢大方。

6 囉唆，好夢想，愛挑剔。

7 做事不分主次，眉毛鬍子一把抓，進而影響到工作效率。

8 喜歡冒險，可從事有創造性的工作。

簡化的樹

1 注重實際性和實用，講究實際效果。

2 能合理地有條不紊地安排工作、學習和

生活，具有次序感。

3 單純的、簡潔的處世哲學，思想中肯，
 關心事實。

4 有時顯得功利主義而缺少風趣，缺乏幻
 想，機械地進行活動。

單線條的樹

性格軟弱無力，對外界環境不適應，情緒
低落和抑鬱。

風景畫中的樹

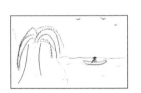

1 喜歡情緒化地表達自己的喜、怒、哀、
 樂。

2 有描述的天賦，具有藝術性的氣質。

3 喜歡與人交往，希望生活充滿快樂，喜
 愛旅遊或漂泊的生活。

4 聊天專家，故事大王。

5 喜歡幻想，有時脫離現實。

6 部分人可能顯示出無力，懶惰，得過且
 過，生活目標不確定。

7 心情不穩定，有不安全感，缺乏行動
 力。

樹和地面線

強調根部和地面線，樹幹根部粗壯

1 對外界反應遲鈍，老實本分。

2 在日常生活中，過分注重現實，強調安全感。

3 焦慮不安，依賴慾望強烈。

畫樹不畫地面線

1 注意整體而忽視局部，漫不經心的態度。

2 象徵著處於漂泊的狀況。

3 沒有主見、沒有立場的態度。

地線畫在樹幹基部之上

1 待人處世被動，缺乏自信。

2 忽視現實狀態，對未來充滿希望和幻想。

樹幹底部和樹根形成地線

1 缺乏自覺性，生活被動。

2 回歸原始狀態，追求自然的狀態。

3 容易被表面現象所迷惑。

在樹木的描繪過程中，先畫地面線，再畫樹幹和樹的其他部分

日常生活中，依賴性強，希望生活穩定，強調安全感。

先畫樹冠，後畫其他部分

說明內心存在不安，然而在表面裝作輕鬆坦然，虛榮心強烈。

短樹幹、大樹冠

1 非常自信，動機強。

2 有野心，驕傲而自負。

3 如果樹冠形狀似火焰則表示為人熱情。

4 如果樹冠的左邊比右邊高表示生活在自己意願的世界裡。

5 如果樹冠的右邊比左邊高表示具有野心。

修整過的樹

1 對自己要求嚴格。

2 日常生活中做作，不自然。

3 由於過分拘束而不能自我開放，心理上保守。

4 性格倔強，缺乏變通。

5 有組織管理的才能，執行能力強。

枯樹

1 在日常生活中，不能很好地與人交往。

2 缺乏自信，有點自卑，情感抑鬱或有罪
　惡感，性格內向。

3 神經症，精神分裂症傾向。

(枯樹，根、樹幹、枝條等腐爛)

1 表現出自卑，性格不穩定。

2 可以進一步瞭解樹枯的時間，枯了多
　久？這些會顯示不適應感、無力、空虛
　失落等的來源。

(枯枝中露出新芽)

雖然經歷創傷，但決心再次努力、奮鬥，
有能力自己恢復。

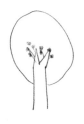

(樹上長滿花朵)

1 自我幻想，自戀。

2 自我陶醉，由於缺乏先見之明而導致事
　與願違。

3 被寵壞的，追求外在的美，喜歡裝扮，
　修飾自己。

4 做事不踏實，愛表現自己。

樹幹折斷，樹冠著地

容易受外界壓力的影響，失去自我控制感，感覺無能為力。

樹幹與樹枝直接相連，中間是空心的

自我控制能力差，脾氣暴躁，雖然對他人感興趣，但是不知道如何交往。

類似性器官，樹幹有傷痕或孔穴

表示有性心理問題，性的衝突或精神的混亂。

盆景樹，有支持物的樹

感到缺乏自主性，不安定感，尋求支持和保護。

二、樹冠和樹枝

　　樹冠和樹枝的勻稱、優美、比例恰當，代表一個人的發展平衡程度。樹冠和樹枝的變化程度、大小、形狀，傳遞著成長資訊以及與環境的關係。樹冠的變化大、多，往往是個體成長過程中變化的表現。樹冠伸展舒暢，常代表發展得順利。用筆簡潔流暢，代表作畫者思維的流暢性、高智力或做事風格乾脆俐落。反覆描畫枝葉的細節，表示作畫者追求完美或有一定的強迫症狀。

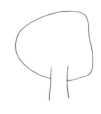

> 樹冠巨大

1 有強烈的成就動機。

2 有雄心壯志。

3 有自豪感，有時自我讚美。

4 四平八穩，充滿自信。

5 心理上平衡、寧靜、成熟的狀態。

6 表示對事情或人存在過多的主觀評價，容易誤解別人或被別人誤解。

7 缺乏寬廣的視野，比較自負，虛榮心強，有時顯出一種自我陶醉的狀態，缺乏自知之明。

> 小樹冠

1 在學前兒童畫中常見。

2 學齡兒童如畫此形狀，可能是發育障礙。

3 成人畫中，則是幼稚性的表現。

(倒心形樹冠)

1 缺乏創造性。

2 沒有攻擊性。

3 有猶豫不決的傾向。

4 缺乏持久的毅力。

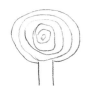

(圓圈狀的樹冠)

1 成長過程中，一直把能量消耗在某個
 方面。

2 缺乏方向性。

(尖形樹冠)

有較強的攻擊性。

(壓扁的樹冠)

1 感覺自己在壓力中生活。

2 直接地感受到各式各樣的壓力。

3 生活中不獨立，情緒壓抑。

4 強迫自己服從他人的意願。

5 不自由，生活受他人的限制。

6 壓抑自己的需求來迎合他人。

圓形樹冠（圓的、弓形的、波浪形的）

1 外柔內剛，善於交際。

2 性格開朗活潑，朋友比較多。

3 為人處世靈活機敏，有一定的投機心理。

樹冠呈雲狀或球形

1 情緒波動大，喜歡幻想，愛做白日夢。

2 做事喜歡虛張聲勢，比較自負。

3 待人處世隨和，容易結交朋友。

4 有藝術方面的天賦，做事情憑直覺。

樹冠輪廓為顫抖形

1 處理事情容易受到別人的干擾，優柔寡斷。

2 內心煩躁不安。

3 有嚴重的不安全感,對所有事物都採取
　不信任的態度。

混亂線條構成的樹冠

1 線條粗而濃表示生活經驗豐富,性格活
　潑,做事目的性強。

2 線條細而淡則表示缺乏穩定性,不安
　定,意志薄弱,缺乏目標和方向。

3 脾氣暴躁,情緒激動,好動。

4 工作和生活沒有計畫,盲目,比較混亂。

樹冠塗上陰影(以同樣的陰影塗成一片)

1 有自閉的傾向。

2 情緒反應比較敏感,愛好享樂。

3 心情憂鬱。

4 愛幻想,不實際。

5 強烈的陰影表示內心有不安全感,容易
　受他人的影響和暗示。

6 均衡地使用灰色表示情緒的不穩定,行
　為變幻莫測。

> 樹冠中顯示出明暗變化

所畫黑色越深越表示做事被動。

> 樹冠中留有空白

1 生活中不順利，常遇挫折。
2 待人處世小心謹慎。
3 沒自信，有點自卑。

> 樹冠重心的位置

偏右型
1 願意在實踐當中累積經驗。
2 自信，愛表現，積極展示自己。
3 比較關注將來，容易適應外界環境。
4 性格外向，注意力容易分散，自信心比
　 較強。

偏左型
1 性格內向。
2 遇事冷靜沉著，有耐力。
3 容易抱怨他人。
4 比較關心自己，常常沉默寡言。

5 為人謹慎，容易拒絕他人。

分區的樹冠

1 具有繪畫才能。
2 在人際關係方面善於隱藏自己。

單獨生長的枝葉

1 在成長過程中可能受過刺激。如果是新
　生的樹枝，則表示新的希望或新的發展
　方向。
2 局部發展受到壓制。
3 行動上比較幼稚和衝動。
4 偶爾撒謊，不可信。

楊柳狀下垂的樹枝

1 作畫者關注過去，能量都流往過去。
2 懷舊、戀舊風格。
3 發展過程中停滯在某一階段。
4 對過去發生的一些事情有內疚心理。
5 容易受到客觀事物強烈的影響而改變狀
　態。

6 明顯的壓抑狀態，抑鬱不快樂，不安全
　感明顯。

7 懶散，遲鈍，厭倦。

8 屈服，投降，微弱的反抗性。

9 情緒低落、憂鬱。

10 性格內向、孤僻，待人處事缺乏主
　　見，優柔寡斷。

11 意志薄弱，缺乏決斷力，容易受感情
　　的支配。

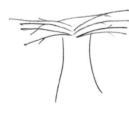

橫向生長的樹枝

1 願意滋養、養護他人。

2 願意主動與人交往。

3 感受到由於外界壓力，妨礙了自我的充
　分發展。

向上生長的樹枝

1 正在成長。

2 積極向上地成長。

3 正在尋找向上發展的機會。

4 對生活熱切希望、充滿活力。

5 易動感情。

6 遇到挫折時，容易發怒，有暴力傾向。

7 追求精神生活，情緒不穩定，對某種事
物容易上癮，也可能是清心寡慾。

明確如路徑的樹枝

1 有明確的計畫性。

2 做事有毅力，有始有終。

斷續的枝條

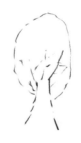

1 有很多想法，但缺乏行動力。

2 停留在想的階段，難以付諸實施。

3 愛夢想，愛幻想。

4 常有不切實際的想法。

5 衝動，容易分心。

6 好猜疑，神經緊張。

7 堅持力不夠，建議多而做得少，常半途
而廢。

8 脾氣急躁。

樹枝折斷

1 在成長過程中遭受過創傷。

2 付出的努力遭到失敗。

3 傷心，沮喪。

比樹幹還粗的樹枝

1 代表匱乏感。
2 過分地追求物質生活。

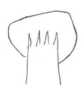

粗樹幹上的小樹枝

無法從環境中得到滿足。

被細緻描畫的枝葉

1 表示作畫者的強迫性傾向，一旦開始做
 一件事就無法停止，哪怕自己已經厭
 煩。
2 過分關注細節。
3 做事追求完美，常常為難自己。

樹枝左邊不規則

1 內心十分脆弱，對未來感覺到恐懼，有
 不安全感。

2 遇到事情容易退縮，有逃避的心態。

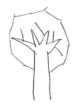

> 右邊樹枝不規則

1 社會適應困難。
2 身心發展有困難或受到干擾。

> 波浪形線樹枝

1 日常生活中朝氣蓬勃，十分活躍。
2 全身充滿著朝氣，富有感染力。
3 有良好的人際交往能力。

> 平行枝（頭尾粗細相同的樹枝）

1 熱情工作，有行動力。
2 性格外向。
3 對未來生活充滿期待，生活充滿活力。

> 樹枝末端捲曲成雲狀球

1 多見於有繪畫天賦的人。
2 遇到事情容易隱藏自己。

棕樹葉形樹枝（樹枝大 末端粗短）

1 具有藝術感的表達。

2 情緒是熱情的，也有人表現為沉默寡言。

3 性格敏感，小心謹慎地與別人相處。

洋蔥式的集中（向心的）

1 喜歡保留自己的觀點。

2 做事有堅持性。

3 獨立自主，具有一定的涵養。

4 做事有主見，不易受環境和他人的影響。

放射式樹冠（扇形），單線條樹枝

1 情緒不穩定，急性子。

2 懶惰，喜歡娛樂。

3 講話比較隨意，不經過深思熟慮。

4 做事不穩定，常變換目標，沒有耐性。

5 比較自私。

6 做事不謹慎，缺乏控制能力，遇事比較
衝動。

管狀樹枝、管狀樹幹

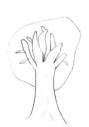

1 對於新鮮的、未知的事情感興趣。

2 目標遠大，行動力弱。

3 有多方面的興趣，多才多藝。

4 沒有自己的主見，缺乏做決定的能力。

5 生活環境容易改變（如搬家、更換職業
　 等）。

簡單的單線條樹枝

如果作畫者是七歲以上兒童或成人，表示
性格上有缺陷，或者是神經症。

雙線條樹枝

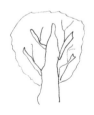

1 如果是整齊而有序的，則是一種追求完
　 美的表現。

2 如果是凌亂的線條，則表示內心情緒處
　 於混亂狀態。

外端尖銳的樹枝

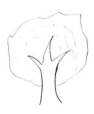

情緒敏感，容易衝動，有攻擊性。

樹枝拼湊在一起

1 容易胡思亂想。

2 缺乏耐力，忙於無關緊要的事。

3 適應能力弱。

4 學習能力強，但不願意實踐。

樹枝混亂型

1 喜歡自我表現。

2 分不清事情的主次、輕重、緩急。

3 愛幻想，喜歡做白日夢。

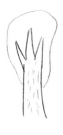

樹枝的組合形式

和諧

1 做事低調，心境平和。

2 對事物有獨特的欣賞能力。

不和諧

1 心慌意亂地生活。

2 焦慮不安的、不穩定的情緒。

樹枝、樹葉描繪刻板

1 對外界環境的觀察能力較弱。

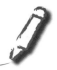

2 對事物的認知比較狹隘，目光短淺。

3 做事不靈活，機械化。

4 缺乏獨立性和自我表現的能力。

個別的樹枝朝向相反

1 待人處世不圓滑，性格倔強，不通人
　情，人際關係不良。

2 常常對別人抱怨。

樹枝的交叉

1 做事比較矛盾，容易導致衝突，有時不
　能做出決定。

2 有比較好的判斷能力和批評能力。

3 能權衡利弊，深思熟慮地處理事情。

4 沒有自己的主意。

樹幹直接連到樹枝，並且樹枝是單線條

對兒童和幼兒來說，是正常的。對成人來
說，可能是智力發展遲緩。

枝葉斜向上生長

物質生活和精神生活都能得到滿足，事業、家庭兩不誤。

樹枝過分對稱

1 性格呆板。
2 如果對稱性特別高，可能是對外界有矛盾感或強迫傾向。

樹幹特別長，而樹冠過小

兒童、老人的畫中常見，在一般成年人畫中則表示生活動力不足。

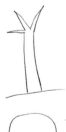

樹幹細而無樹冠

憂鬱，情緒低落。可能有智力方面的問題。

樹幹細小而樹冠過大

在日常生活中，對自己要求過高。

三、樹幹

　　樹幹反映成長和發展中的能量與生命力。樹幹上的疤痕是成長過程中創傷的標誌，從它所處的位置可以對受創傷的年齡進行大致估算。樹幹的粗細代表生命力的旺盛程度。過細的，像一根線一樣的樹幹，往往代表在成長過程中缺乏支持和支撐；粗大的樹幹則代表著旺盛的生命力。樹幹越往上越細，最後收於一點，可能代表生命力的衰減。

斷續型

1 具有衝動性。

2 易受感情刺激。

3 容易有報復心理。

4 性格上急躁。

5 在各種活動中，力量的分配方面常常是
　　不均勻的、斷斷續續的。

6 追求短期的效果，行為方面不能持之以
　　恆。

7 待人處世表現出脾氣暴躁。

左曲右直型

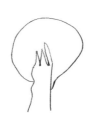

1 有心理創傷體驗。

2 有某種壓抑感。

3 戒備心理較強。

（ 左直右曲型 ）

1 對兒童而言，可能代表適應困難，易與
環境產生矛盾。

2 對成人而言，可能代表創造性，但遇到
挫折易逃避。

（ 彎曲的樹幹 ）

1 情緒快樂。

2 任性。

3 以自我為中心。

4 顯示出活動性比較強，待人處事任性。

（ 在頂部擴展 ）

表示隨著年齡的增長，活力越足，興趣越
高。

（ 粗大的樹幹 ）

1 充滿活力。

2 充滿生命力。

3 活動積極，既注重現實又有某些空想。

頂部收於一點

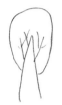

1 以目標為導向，實現目標是生活的全部
 意義。

2 實現目標後並沒有發現自己想要尋求
 的，情緒低落。

樹枝在樹幹底部生長

1 退縮傾向。

2 情緒低落。

3 對生活失望。

樹枝在樹幹頂部有少量的生長

1 關注未來。

2 對未來抱有希望。

3 不關注過去。

纖細的樹幹

1 成長中缺乏支持的力量。

2 渴望關愛和支持。

3 能量不足。

4 缺乏自信，幼稚。

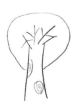

有傷疤的樹幹

1 在成長中的創傷。

2 能量在有傷疤的地方迴旋，要花很多力
 氣去解決問題。

沒有樹幹

1 情緒低落。

2 沒有生存的意願，甚至會有自殺的念頭。

被風吹得歪斜的樹

感受到來自外界的強大壓力。

花瓶形樹幹

1 擅長具體思維。

2 講求實際。

3 苦幹，勤奮，努力。

松樹形樹幹

1 代表著強韌，生命力旺盛。

2 執行能力、行動能力比較強，不擅長理論。

3 上進心強烈，同時自我控制力強，做事踏實，循序漸進。

4 對女性而言，表示出對成熟的追求。

5 對兒童而言，表現出少年老成。

樹幹從紙的底邊開始

1 幼稚，不成熟，童心未泯。

2 目光短淺。

3 對成人來說，精神動力不足，活力不夠。

樹幹過分粗大

1 心理發展遲鈍而行動笨拙。

2 注重力量而缺乏靈活性。

3 學習困難，缺乏領悟力，顯得愚鈍。

4 懶於思考。

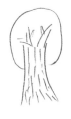

仔細描畫樹幹表面

1 對外界環境比較敏感，擔心受怕，心理
脆弱。

2 善於譏笑、諷刺他人。

3 部分人顯示出有毅力、有觀察的才能。

4 對外表不在意，脾氣大，易怒。

5 易受感動，易被影響，神經質。

用曲線形、圓拱形線條描畫樹幹表面

1 心胸寬闊，願意接納他人。

2 情感豐富，希望和他人有親密的接觸。

3 對環境比較適應，並有良好的人際關係。

4 溫柔多情。

規則的平行線的樹幹

1 此類描繪在學生中多見，表現為思想
單純。

2 圖形描繪簡潔者，富有抽象思考能力，
　 表達問題清楚、客觀。

3 描繪樹幹筆直，樹冠複雜，表示被測者
　 掩飾性比較強，不願暴露內心。

4 性格固執。

5 性格直爽。

6 日常生活中，通融性差，缺乏活力，
　 給人一種死氣沉沉的感覺，有時性格
　 顯得生硬。

四、樹葉

　　茂盛的樹葉代表生機勃勃，樹葉稀少代表活力不足，沒有任何葉子的枯樹代表生命的失落感。另外，葉子的大小也有不同的含意。

大葉

1 有依賴感。
2 不願意獨立。
3 容易相處。

針葉形

1 缺乏滋養。

2 尖銳或刻薄。

3 不易相處。

手掌形

1 有同情心。

2 願意與人接觸。

樹葉濃密

1 代表生命力旺盛。

2 有活力。

3 能量大。

樹葉稀少

1 生命力不足。

2 活力不夠。

3 能量低。

沒有樹葉（枯樹）

1 生命力嚴重不足。

2 沒有活力。

3 有衰竭感。

4 生命的失落感、空虛感。

樹葉掉落

1 對父母、家庭等有依賴性。

2 如果是在收集樹葉，則表示想從父母或
家庭中得到愛和溫暖。

3 如果是在燒樹葉，表示愛的需求得不到
滿足，轉而變得憤怒。

4 輕易地放縱自己。

5 待人處世非常敏感。

6 對生活的態度鬆弛、散漫。

7 如果樹幹和樹枝是單線條的，樹枝上有
稀少的樹葉，另外一些樹葉紛紛落地，
常常顯示被測者是抑鬱的、健忘的，甚
至有自殺觀念和行為。

8 感受到自己受到外界壓力的影響，情緒
低落，易傷感。

樹葉叢

1 對客觀外界的觀察能力比較好，活潑、
 靈活，具有藝術天賦。

2 喜歡吃、喝、玩、樂。

3 有時過分注意細節而忽視整體。

4 判斷力不準確，很容易受到外界的影響。

5 需要被其他人認可和賞識，對環境的變
 化非常敏感。

6 有時顯得生機勃勃，有行動力。

7 具有孩子氣，天真。

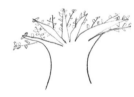

樹葉外觀美麗、漂亮

1 追求外觀形象，裝飾性。

2 充滿活力，性格樂觀，觀察力敏銳。

五、樹根

樹根深埋在土壤裡，是吸收養料的重要部分。它象徵著過
去的成長，最初的經歷，同時象徵著營養、力量、安全感。

樹根暴露

1 關注過去。

2 心態不成熟。

3 沒有足夠的自信心。

4 內心中有很多糾葛，想要整理清楚。

5 回顧過去的經驗，以解決目前的問題。

6 缺乏觀察力、理解力，可能為精神分裂
 症或其他器質性腦疾患的表現。

樹根向左面膨脹

1 代表某種壓抑的情感。

2 十分留戀過去且無法擺脫，進而自尋
 煩惱。

3 早期心理發展受到抑制或停頓，由於心
 智方面的不足而陷入困境。

4 具有戀母情結。

樹根向右面膨脹

1 在人際關係中較難信任他人。

2 在性的方面存在困惑。

3 因害怕權威而小心謹慎地待人處世。

4 人際交往上存在不信任、不合作的態度。

5 具有戒備心理導致人際關係不良。

6 比較關注將來的變化。

樹根左右膨脹

1 對兒童來說，可能是在學習、理解力方面遇到困難。

2 對成人來說，可能是智力遲鈍。

3 禁止、壓抑自己。

枯死的樹根

1 對早期生命和成長階段的感受是沮喪的。

2 情感上乾涸的感覺。

樹根呈附著狀

1 思想單純，衝動。

2 只顧眼前的利益，缺乏長遠的眼光，缺乏對整體的瞭解。

3 完全利用自己身邊最近的、可用的東西，明顯的功利性。

4 對安全的過分關注，然而又不善於保護

自己。

{盤根錯節的樹根}

與外界環境的接觸過分慎重，小心謹慎。

{爪狀的樹根}

顯示出對外界的攻擊態度。

{強調左側的地面線}

表現出對過去的強調，曾經受到過某種傷害，對現在狀態的忽視。

{強調右側地面線}

感到將來是危險的，具有恐懼將來的心理狀態。

六、果實

果實的多少、大小代表成就、報酬、慾望、希望、目標等。果實的成熟程度，反映事情的結果。

掉落的果實

掉落的果實表示成長中遇到一些傷害事件，這些傷害事件可能是精神上的，也可能是身體上的。這些事件嚴重地影響當事人成長、價值觀或信念，讓其感到自己遭受拒絕，受到命運不公平的對待，或者形成一種深深的負疚感，甚至罪惡感。受到過強暴或暴力傷害的創傷常用墜落的果實表現。如果要觀察其嚴重程度，可以從果實掉落的原因、腐爛程度觀察。

掉落的原因

1 被風吹掉：是自己無法控制的外界因素造成了傷害。

2 被人摘掉：是人為的因素造成了傷害。

腐爛程度

1 仍可以吃：受到的傷害是可以癒合的，或正在恢復中。作畫者覺得自己仍是一顆「好果子」。

2 已經腐爛：已經造成了深深的、永久的

傷害，這種傷害繼續影響著成長。有時作畫者覺得自己就是那腐爛的果實，無可救藥。

果實的成熟度

果實的成熟程度代表人生發展的不同時期。

正在開花
代表仍處在生命的耕耘期，需要付出很多努力。

剛剛結果
代表處於有所作為的初期。

青澀的果實
代表雖然有了一定成績，但仍需要繼續努力，還不到享受和收穫的時間。

成熟的果實
代表已經到了豐收、享受的時候。

果實的數目

果實的數目是值得注意的，果實的

個數雖是隨手畫出的，但人的潛意識一般
都會把果實個數與某些現象聯繫在一起。
如大的果實個數可能和重大目標的數目一
致，掉落的果實數目可能和受到傷害時的
年齡有關，果實數目可能和作畫者的年齡
一樣……

等等。作畫者本人更能解釋果實數目
的含意，可與其一起挖掘內在的含意。

大而多的果實

1 有較多的慾望和目標。

2 有信心實現自己的目標。

3 往往因追求過多而無法很好地分配自己
的時間和精力。

4 還沒有確定什麼是自己真正的、最重要
的需求。

大而少的果實

1 有明確的目標。

2 把自己的精力集中在有限的幾個目標上。

3 知道什麼對自己最重要。

4 有信心實現自己的目標。

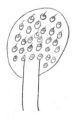

小而多的果實

1 有較多的慾望和目標。

2 沒有確定什麼是自己真正的、最重要的

需求。

3 沒有足夠的信心實現自己的目標。

小而少的果實

1 對自己的評價不高。

2 不相信自己能做出好的成績。

沒有果實

1 尚未設立可實現的目標。

2 對自己的評價不高,對自己沒有什麼要求。

七、樹皮

樹皮是輸送養料的通道,也是樹幹的外衣,它記錄著成長的滄桑。

很厚的樹皮

1 情緒壓抑。

2 生硬,在社會適應和心理狀態方面缺乏靈活性。

3 在人際交往過程中表現為溝通不良,不能充分地表達自己的想法。

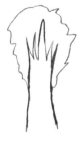

樹皮完全塗黑

顯示與外界關係緊張、抑鬱、焦慮不安。

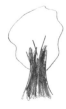

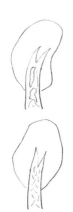

破爛的樹皮

成長中曾遭遇艱辛，歷經磨難。

反覆描畫的樹皮

1 情緒焦慮。

2 強迫性傾向。

3 對自我與環境之間的關係深表關切，強
 迫性地控制自己的行為和想法。

有污點的樹皮表面

1 可能存在著心靈創傷。

2 焦慮和緊張。

3 被動，不能積極地與人交往。

八、附加物

鞦韆

1 對愛情的嚮往。

2 對童年生活的回憶。

3 表示把生命的全部或最重要的方面寄託

在某件事或某個方面。

4 人在樹上盪鞦韆，可能表示犧牲別人來
　面對生活某方面的壓力。

樹上的房屋
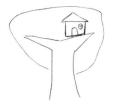

表示想在險惡的環境中尋找一個安全的庇
護所。

鳥巢

1 具有依賴性。

2 渴望被保護。

有動物的樹洞

1 渴望自己有一個溫暖的環境，使自己得
　到很好的照顧。

2 渴望得到關愛。

3 具有依賴性。

第三章　人部—人物畫

　　畫人主要是畫自畫像。自畫像分析非常簡單，可以直接從中感受到作畫者的迷茫、痛苦和煩惱，也可以體驗到他們的快樂、興奮和自信。作畫者在自畫像中往往反映的是他們當時的心情，所以當你把同一個人不同時間畫的自畫像放在一起時，你還能夠感受到作畫者心情的變化情況。

　　提示：自畫像與實際自我的相符程度
　　　　如果畫中人的年齡與作畫者相比顯得小很多，表示作畫者的心態不成熟。如果畫中人的形體與作畫者真實情況相差很遠，表示作畫者對自身體形不滿。

一、畫像整體

※ 畫面大小

　　畫面大小與作畫者的自我評價有關。

非常大

1 自我評價較高，極其自信，崇尚權威。

2 性格外向，極其感性，情緒化，躁動，

有攻擊性傾向。

3 如果過大則表現為防禦姿態，或是自
　負、自我膨脹。

（大小適中）

自我評價適度、理性，自信，心態均衡，
均衡發展，自制能力強。

（非常小）

1 自我評價較低，沒自信，退縮，退化
　傾向，心理能量低。

2 內向，情緒低落，束縛，羞怯，沮喪，
　害怕權威，經常被攻擊，缺乏安全感。

※ 畫面位置

　　在繪畫中，一般將一張紙分為九個區域，四個焦點。

（最吸引人的區域）

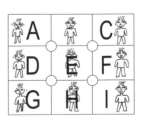

1 在「井」字形中，最吸引人的地方是E
　區域和E區域周圍的四個圓點。

2 第二吸引人的區域是D、F區域。

3 H區域是第三吸引人的區域。

處於縱向的區域

1 如果作畫者的人像處於B、E、H區域裡，作畫者可能有追求均衡的傾向。

2 如果作畫者的人像處於A、D、G或C、F、I區域裡，作畫者可能喜歡走極端。

處於橫向的區域

處於紙的A、B、C區域

1 想像力豐富，有時表現為喜歡幻想。

2 樂觀情緒，有時是盲目樂觀。

3 很有抱負。

4 喜歡動腦子。

處於紙的D、E、F區域

1 比較有安全感，但如果處於紙的正中央E區域則變成沒有安全感。

2 喜歡執行，情緒穩定，自信，中規中矩，自我約束。

處於紙的G、H、I區域

1 缺乏安全感。

2 追求穩定，喜歡實幹。

3 情緒低落、悲觀，受到壓抑、束縛。

處於紙的最下部

作畫者希望得到外界的支持。

其他區域

佔滿了整個畫面

作畫者缺乏安全感或內心焦慮。

處於紙的邊緣

1 希望以另類引起別人注意。

2 沒有安全感，缺乏自信。

3 逃避，沉迷在幻想中。

※ 人物的整體

人物的結構

整個人物缺乏結構和整體性

挫折容忍度低，容易衝動。

> 畫全了頭、身體、手、腳

1 對自身有完整的認識，自我意識清楚，
自我整合良好。

2 喜歡依靠自己動手來解決問題。

> 沒有畫全的（最多只出現大半身的
> 人）

缺乏對自身的整體認識。

> 卡通人或過分抽象的畫

1 防禦心態，想要隱藏自己，不願表露真
實自我。

2 拒絕和對抗的態度，或智商不高。

人物的形態

> 傾斜的人形

1 心態不平衡、錯位或矛盾的心態。

2 如果大於15度，可能個性變化無常，心
態失衡。

旋轉的人形

1 迷失方向，希望與眾不同，需要引起別
　人注意。
2 感到被別人拒絕，或受到情緒的困擾。

人物的朝向

正像

希望讓別人瞭解自己。

側像

希望自己保持神秘感。

背影

一種防禦心理，不敢面對真實的自我，或
不願面對現實。

陰影或塗黑

陰影

1 心情憂鬱，對陰影部分焦慮。

2 臉部有陰影：有情緒障礙，或自我評價
　較低。

3 身體上有陰影：對目前的身體狀況不滿。

4 胳膊上有陰影：有攻擊的衝動。

5 腿上有陰影：行動有障礙。

把整個人塗黑

對自己的不認同，或存在嚴重的情緒困擾。

※ 只畫頭部

只畫一個大大的頭部，沒畫身體

1 對自己的智力極其自信，精力充沛，追
　求精神層面的滿足。

2 強烈的控制慾，不太關注別人的感受，
　富於想像力，喜歡發號施令。

3 擁有較高學歷或從事需要以智力為主的
　工作。

只畫一個適中的頭部

1 能夠有節制地控制自己的慾望，考慮問
　題周全、實際。

2 從事管理工作，善於管理團隊。

只畫一個小小的頭部

1 過於壓抑自己的慾望，過於考慮別人的
感受，易受別人的影響，精力匱乏。
2 喜歡學習，喜歡從事以腦力勞動為主的
工作，喜歡幻想，自以為是。

二、頭部

※ 頭部整體

頭部比例

頭部佔全身的比例極大

1 兒童：比較常見，屬於正常情況。
2 成人：可能智商偏低，或對自己的身體
不滿意。

頭部佔全身的比例極小

1 兒童：如果畫中頭部小於身體比例1/5
或1/7，可能受到過性虐待，或依賴心
理過強。

2 成人：自我的評價差，依賴心重，自
　卑，內心軟弱，或存在智力問題。

頭部朝向

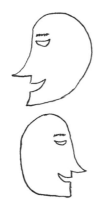

頭部向左

比較理性。

頭部向右

比較感性。

頭部輪廓

臉部輪廓線條較粗

極其注重面子，很注重別人對自己的看
法。

臉部輪廓不規則

內心矛盾，顧及很多。

不畫臉部輪廓

不是很看重面子，很善於和人打交道。

※ 頭髮

頭髮的畫法

> 仔細地描畫頭髮

1 做事仔細，追求完美。
2 煩惱很多。

> 只畫頭髮的輪廓

做事情比較追求效率，不會自尋煩惱。

> 只畫三根頭髮

有很強的洞察力，有明確的目標，也可能
表示有宗教信仰。

頭髮的濃密

> 濃密的頭髮

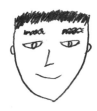

1 極其煩惱。
2 有自戀傾向。

稀疏的頭髮

1 體力不好。

2 煩惱不是很多。

頭髮的長短

男性

光頭

不想尋求煩惱，希望追求簡單的生活，或
追求宗教信仰。

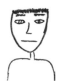

平頭

注重家庭，追求男性形象，刻苦耐勞，自
行其事，要求嚴格。

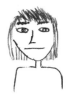

長髮及領

性格保守，追求事業成就，事業優於家
庭，大男人主義傾向，講究哥兒們義氣。

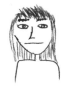

長髮及肩

1 陽奉陰違，不滿現實但又沒有膽量公開
反抗，喜歡獨立行事。

2 希望得到關愛，追求真摯的朋友情誼。

長髮過肩

反抗權威，我行我素，不願意做沉悶、規律性的工作。

女性

光頭

追求宗教信仰，或標新立異，或對女性性別的不認同。

短髮

喜歡乾脆俐落，不在意缺乏女人味，喜歡井井有條的生活。

長髮及肩

追求中庸之道，喜歡按部就班地生活，容易滿足現狀。

長髮過肩

強調女人味，性格溫柔，願意做賢妻良母，喜歡被男人追求、被男人呵護。

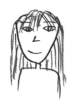

頭髮的顏色

(黑色頭髮)

依本能而生活，追求事物的原始狀態。

(紅色頭髮)

喜歡追求刺激，充滿活力和熱情。

(藍色頭髮)

希望追求浪漫，追求外在的平衡和內在的
恬靜。

（其他顏色的分析見「色彩部分」）

頭髮的方向

(畫中髮型的方向和本人髮型不一致)

雙重性格。

(中間分開)

希望左右逢源、面面俱到。

從右邊分開

喜歡從未來出發考慮問題。

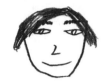

從左邊分開

喜歡從過去出發考慮問題。

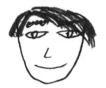

向左

常為過去的事情煩惱。

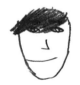

向右

常對未來的事情煩惱。

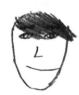

向上

常對現實的事情煩惱。

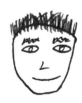

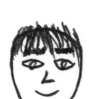

（向下）

總是從負面的角度去想事情。

（多個方向）

所煩惱的事情種類繁多。

※ 五觀整體

（漏掉五官）

想逃避人際關係，或不能很好地適應環境。

（五官模糊）

有退縮傾向，在人際關係上的畏縮，自我防衛。

（過分強調五官）

過於依賴五官與外界溝通，或有匱乏感和
軟弱感，希望用攻擊性的方式來彌補。

※ 眼睛

目光的方向

> 往右看

面向未來。

> 往左看

回憶過去。

> 向前看

面對現實。

> 斜視

猜忌或妄想傾向。

眼睛的形狀

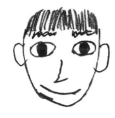

大眼睛

1 主要是透過眼睛來獲取外界資訊，敏感，用感性的方式瞭解世界。

2 外向、積極的性格，容易相信別人，易受外界影響。

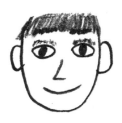

塗了陰影的大眼睛

1 存在焦慮、猜疑、妄想的傾向。

2 如果是女性畫很大的眼睛，是正常的。

3 如果是男性畫很大的眼睛，可能有女性化傾向。

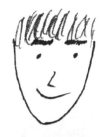

小眼睛

1 原則性很強，理性，專注，意志堅強。

2 自我反省，關注自我，內向、沉默的性格。

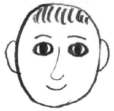

圓眼

直覺很強，易衝動，多重性格，控制慾
強，任性，自私。

 修長眼

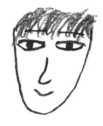

1 慈悲，悠閒自在，思慮深遠，極強的創
　造力，包容力，洞察力。
2 善於決斷，統率，有耐性。

凸形眼

1 上眼皮肉厚而突出，表示大方自信，多
　情，體力好，有活力。
2 上眼皮肉薄表示感受力強，冷靜，消
　極，神經質，心胸狹窄。

 凹形眼

1 處事冷靜，有敏銳的觀察力，理性，極
　其有耐心。
2 個性偏執、執著，社交性差，喜歡挖
　苦人，控制慾望強烈，心高氣傲。

眼尾往上揚

1 自尊心強，不認輸，說話毫不留情，樹敵較多，自私，佔有慾強。

2 個性進取，意志堅強，有勇氣，決斷快速，處事冷靜，判斷合理。

眼尾往下垂

1 性格溫和，人緣佳，懂得人情世故，社交性好，幽默。

2 待人和藹，協調性強，處世不積極。

白眼

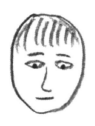

上三白眼（在上眼瞼和瞳孔之間能夠看到眼白）

看重物質和金錢，自私，任性，個性執著，協調性差，孤立。

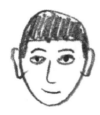

下三白眼（在下眼瞼和瞳孔之間能夠看到眼白）

不體貼他人，自以為是，喜歡嘮叨別人，不受人歡迎，個性彆扭。

四白眼（在上、
下眼瞼和瞳孔之間都能夠看到眼白）
頭腦聰明但冷酷狡猾，為達目的不擇手段。

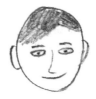

大小眼

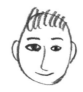

1 男性：倔強霸氣，精於世故，善於掙
　錢，遷就女人，甜言蜜語。
2 女性：善於察言觀色，見機行事，容易
　誘惑男人，但是卻不完全依附於男人。

斜眼

好走極端，做事無理性，疑心重，個性
強，自私，喜歡用陰謀詭計。
1 男性：好色，以貌取人。

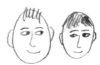

2 女性：性感，慾望強烈，有誘惑性。

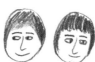

眼珠的位置

沒有畫眼珠

關注自我，只注重輪廓，性格內向，對環
境和事物不屑一顧。

（眼珠偏上）

感情豐富、外露，有上進心，意志堅強，
想法積極，滿懷希望。

（眼珠偏下）

不願意表露情感，得過且過，意志薄弱，
想法消極，易受他人控制。

（眼珠正中）

自制能力強，處事圓滑，信奉中庸之道。

其他

（兩眼間距很寬）

1 性格開朗、大方，處事樂觀，善於協
　調，看重大局。
2 直覺不強，只注重表面。

（兩眼間距很窄）

1 性格偏激，器量小，神經質，處事悲
　觀，協調性差，只顧眼前利益。

2 直覺很強，觀察仔細，擅長探究事物本
　質。

（雙眼皮）

1 直覺強，感情用事，情感豐富，注重表
　面現象。

2 行動積極，協調性強，性格順應性強。

（單眼皮）

1 邏輯性強，處事冷靜，做事仔細，精力
　集中，觀察力強。

2 思慮深沉，意志堅強。

3 性格消極，沉默寡言，個性頑固。

※ 睫毛

　　待人細心，注重儀容儀表。

※ 眉毛

眉毛整體

（ 正常的眉毛 ）

能較好地照顧他人。

（ 仔細描畫的眉毛 ）

對儀容非常在意。

（ 掃帚般的眉毛 ）

傾向不修邊幅。

眉毛的濃淡

（ 濃眉 ）

1 對事物態度積極，不被感情支配，理性，意志力強，個性頑固，器量大。
2 精力充沛，控制他人的慾望強烈，交友廣泛。
3 無法維持平和的心態。

淡眉

淡眉男性

1 對事物態度消極，自私，易動感情，指
　導力弱，個性溫和。

2 心臟功能弱。

3 愛情上歷經挫折，和家人關係淡漠，交
　際狹窄，朋友少。

淡眉女性

交際能力強，工作能力強，態度積極。

無眉

擅長策略，內心孤獨。

眉毛的長短

長眉

1 性格平和，感情豐富，情感細膩，體
　貼，善於社交，協調性強。

2 度量大，能聽取不同意見，與家人、朋
　友友好相處，經常能夠得到幫助。

3 心臟功能好，生命力旺盛。

短眉

1 性格偏執，自私，易怒，情感淡薄，缺
 乏耐心，好與人起衝突。
2 不太聽取意見，與家人、朋友關係可能
 不很融洽。
3 眉毛短而濃：性格暴烈。
4 眉毛短而淡：與親人分離，無依無靠。

眉毛的曲直

彎眉

1 性格圓滑，容易溝通，善於思考和照顧
 別人。
2 性情軟弱，有女性化特徵。

直眉

性格頑固，缺乏通融性，性情耿直，個性
強，以自我為中心。

眉尾特徵

眉尾上揚

1 性格積極，有血性，激烈，有經濟頭

腦，行動合理、果斷，善於思考。

2 如果極端上揚，表示意志力極強，偏好
執行。

眉尾下垂

性格消極，溫和，心態平和，照顧他人的
感受，與世無爭。

眉間的距離

間距正常

性格圓滑，有領導力，同時容易受到上級
的提拔重用。

間距較寬

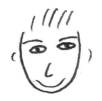

1 男性：眼光長遠，器量大，樂天，開
朗，不拘小節，社交廣泛。

2 女性：人品好，性格圓滑，缺乏決斷
力。

3 間距過寬：喜歡用大而化之的處理方
式，缺乏責任感。

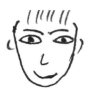

間距較窄

1 眼光短淺，器量小，神經質，對各種變化非常敏感，拘泥細節，易怒。

2 心態不平，怨天尤人，缺乏包容力，對人嚴，對己寬。

3 間距過窄：心眼小，疑心重，嫉妒心強。

※ 耳朵

耳朵和傾聽有關係，引申開來還反映出對別人意見持何種態度。

耳朵整體

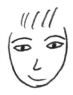

沒有畫耳朵

很少傾聽別人的意見。

只畫耳朵的外邊輪廓

只聽內容的大概。

完整的耳朵

聽得非常仔細。

把耳朵畫在頭髮裡面

喜歡偷聽、竊聽。

耳朵位置

耳朵位置高

生命力強，生活能力強，作風樸實，記憶力好。

耳朵位置低

1 德才兼備，家庭背景好，個性幽默，照顧下屬。

2 神經質，嫉妒心強。

耳朵大小

過大的耳朵

1 對批評很敏感，不善於傾聽。

2 失聰。

<div>

> 正常耳朵

1 能夠聽進去別人的意見。

2 耳朵沒有疾病。

> 過小的耳朵

1 可能有耳朵方面的疾病。

2 害怕傾聽。

耳垂

> 豐滿的耳垂

1 精力充沛，感情豐富，有活力。

2 交友廣泛，包容。

3 易受誘惑。

> 耳垂很小

1 情感淡漠，精力不旺盛。

2 自我控制。

沒有耳垂

直覺強，擅長運動，易怒，缺乏耐性，對
金錢沒有慾望，不聽取別人意見。

※ 鼻子

鼻子代表主見，常被人省略掉。

鼻子的畫法

沒有畫鼻子

沒有主見，缺乏精力。

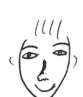

強調鼻子

1 有主見。
2 有攻擊性傾向。
3 有性方面的障礙。

只畫左側鼻樑

對經歷過的事情有主見。

只畫右側鼻樑

對未來的事情有主見。

鼻子的大小

大鼻子

1 有領導力。
2 獨善其身。

小鼻子

協調性不強。

鼻子的長短

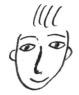

長鼻子

注重理論，缺乏執行力。

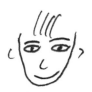

短鼻子

直覺強，易衝動。

鼻子的粗細

（粗鼻）

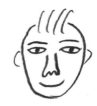

1 骨骼粗壯，體力佳，性格積極，意志堅
　強，忍耐力好，度量大。

2 追求物質滿足，執著於金錢。

3 食慾好，性慾旺盛，身體健康。

（細鼻子）

1 骨骼細小，性格消極，神經質，杞人憂
　天，聰明，理性，氣量小。

2 喜歡追求名譽和地位，不執著於金錢。

3 呼吸器官和消化器官功能弱，精力缺乏。

鼻孔的大小

（鼻孔大）

性格明朗開放，心胸寬廣，粗枝大葉，精
力充沛。

（鼻孔小）

氣量小，懦弱多疑，比較吝嗇、節儉，說
話嘮叨，處世狡猾。

鼻頭形狀

（圓鼻頭）

名譽心強，情感豐富，體貼，人際關係圓
滿，身體好。

（鼻頭尖）

1 易動怒，認真靈巧，自尊心強，有智
慧，執著於名譽和地位。
2 虛榮，神經質，精力不足，體質不好。

小鼻形狀

（鼻翼張開）

1 喜歡與人交往，通達人情，精力充沛，
野性十足。
2 實務能力優越，體力充沛。

（鼻翼收攏）

1 有智慧，感情豐富，自尊心強，注意外
在形象，介意名譽和地位。
2 生殖器官、呼吸器官衰弱，易受挫折。

※ 嘴巴

嘴巴整體

> 強調嘴巴

1 強調說話和吃，追求感官享受，強調慾望滿足，愛的慾望。
2 有強烈的表達慾望，或想表達自己但不知道如何表達，存在語言障礙。
3 嘴巴塗成紅色：強調女性特徵。

> 沒有嘴巴

不願意與人溝通，情緒低落。

> 露出牙齒的嘴巴

1 兒童：是正常的。
2 成人：表示思想幼稚，攻擊性強，有虐待傾向。

嘴巴的大小

(大嘴巴)

1 有夢想，有希望，志氣很高，生命力旺盛。

2 性格開朗，社交廣泛，器量大，有領導力、號召力、統率力。

3 執行力強，有決斷力。

(小嘴巴)

1 夢想不多，做事小心謹慎，對知識有慾望，生命力不強。

2 性格消極，神經質，敏感，愛抱怨。

3 策劃能力強，頭腦周密，缺乏執行力和耐力，依賴心重。

嘴唇的厚薄

(厚嘴唇)

上嘴唇厚
1 性格積極，有情義，個性強，重義氣，感情用事。

2 味覺優異，性慾旺，容易為情所困。

薄嘴唇

上嘴唇薄

1 聰明，智慧，感情淡漠，想法、做法
 理性，知識豐富，處事冷靜。

2 能言善辯，對異性不太感興趣。

下嘴唇薄

1 過於顧及他人的感受，缺乏個性，沒有
 主見。

2 食慾、性慾都不高，缺乏精力，生活能
 力不強。

※ 下巴

下巴整體

輪廓分明的下巴

攻擊性，強烈的衝動，要彌補自己的軟
弱感。

下巴形狀

方下巴

1 喜歡爭強好勝，極其自信，有毅力，
 固執，任性，自以為是。

2 行動積極，注重實效，有領導才能，精

力充沛，體力好。

圓下巴

1 溫和，多情，性格活潑，善於照顧別人
　的情緒，孝順父母。
2 男性：愛情專一，顧家，不善於表達。
3 女性：感情豐富，開朗大方，理解他
　人，照顧家庭。

尖下巴

1 反應極快，藝術感好，常有奇異的構
　想，喜歡投機鑽營。
2 對人不夠誠實，與家人關係淡漠。
3 生活顛沛流離。
4 男性：很會巴結上司，會討好女人，意
　志薄弱，怕苦畏難，神經質。
5 女性：慾望強烈，紅顏薄命，抵禦誘惑
　方面較差。

雙下巴

心胸寬廣，說話幽默，興趣廣泛，值得信

任，從容。

三、脖子

脖子是頭部和軀體之間的聯結。

不畫脖子

憑本能做事情，做事不顧後果。

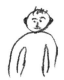

脖子粗短

性格火暴，衝動，易怒，固執己見，頭腦
簡單。

脖子細長

喜歡趕時髦，想出人頭地，依賴性強，感
情細膩，多計謀。

歪脖子

自我意識強，表面迎合，自行其事，善於揣測別人心思，與異性糾紛多。

僵硬的脖子

在人際關係方面靈活度不夠。

四、軀體

從軀體的畫法上，可以看出人在需求和慾求方面的成長狀態。大多數人在畫軀體時都比較簡單，軀體的形狀近似長方形、方形或橢圓形。

※ 軀體整體

稜角分明的軀體

個性倔強。

過大的軀體

防禦心強。

過小的軀體

自卑，壓抑自己。

圓圓的軀體

1 缺乏主動性，有幼稚、退化的傾向。

2 如果是兒童畫圓圓的軀體屬於正常現象。

※ 肩膀

方正的肩膀

承受著壓力，有攻擊性，敵意。

寬寬的肩膀

1 能夠承受壓力。

2 女性畫出寬肩或方肩可能比較爭強好勝。

圓的肩膀

抗壓能力弱，常用其他方法轉移壓力。

小小的肩膀

自卑,無法承受壓力。

斜的肩膀

無法承受壓力,逃避責任。

一高一低的肩膀

壓力不均衡,低的一邊代表壓力過大。

五、四肢

※ 四肢缺損

沒有胳膊

內疚感,罪惡感。

沒有手

缺乏行動力等。

沒有腰部以下的部位

有性方面的困擾。

沒有腳

不穩定,或缺乏準確的定位,或是有退縮
傾向。

※ 胳膊

兩隻胳膊不同粗細

發展不均衡。

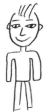

兩手叉腰

自戀,或熱衷權力。

機械地平舉的胳膊

希望能夠適應環境。

軟弱、萎縮的胳膊

軟弱感，匱乏。

粗的胳膊

強而有力的體格，用行動實現目標。

細的胳膊

缺乏體力，欠缺執行力。

長的胳膊

有雄心壯志，有行動力。

短的胳膊

缺乏雄心壯志，缺乏行動力。

※ 手和手指

手

　　人類用手來製造工具和使用工具，同時手還是人們相互交往的社交工具，代表行動力，做事的決心，可以表達豐富的人體語言。

沒有畫手

缺乏執行力，或對行動不是很自信。

非常大的手

有攻擊性。

非常小的手

在行為方面不是很自信。

模糊的手

在人際關係上缺乏自信。

用手蓋著生殖器官

1 自慰。

2 在性問題上有羞恥感。

（握成拳頭的手）

有攻擊性和叛逆性。

（最後畫手）

匱乏感，不願意適應環境，在行動上拖延。

（塗黑了的手）

焦慮和罪惡感。

（斷手）

焦慮或無力勝任的感覺。

手指

手指是手的細節的表現，代表對行動細節的把握程度。細緻地描繪手指，表示態度友善，願意與人接觸，但在特殊情況下是敵意的表現。

沒有手指

對執行的細節不是很講究。

像爪子似的尖尖的、細細的手指

1 幼稚，原始，有攻擊性傾向。
2 成人在畫手時不畫手掌而直接畫手指，
 表示退化和幼稚，有攻擊性等。

非常大的手指

攻擊性，侵犯性。

非常小的手指

注意細節。

塗黑了的手指

焦慮和罪惡感。

※ 腿和腳

腿和腳是人用來站立、支撐的,它們最基本的含意是穩定、踏實。

非常長的腿

強烈地希望自己做主。

一長一短的腿或一粗一細的腿

缺乏穩定感,基礎不牢固。

非常細小的腳

缺乏安全感。

一大一小的腳

事業基礎不穩定。

六、服飾

（強調腰帶）

女性特徵。

（圓形衣領）

傳統女性的象徵，保守，傳統。

（強調鈕釦）

1 依賴性，幼稚性。

2 如果整齊地畫在衣服中間，表示退化。

3 畫在衣袖上的鈕釦表示有強烈的依賴感。

（強調口袋）

1 如果畫在臀部，表示對性的關注。

2 男性：幼稚性，依賴性。

3 青少年：畫得很大的口袋表示存在獨立
　與依賴之間的衝突。

（小小的領帶）

性功能不足。

長而誇張的領帶

在性方面有攻擊性。

強調鞋子

1 特別注重鞋子表示對個人經濟的關注。

2 太大的鞋子表示極其需要安全感。

3 仔細地畫鞋子、鞋帶等細節表示明顯的
 女性化特徵。

4 在鞋子上畫著名商標的圖形表示希望
 成名立業。

服裝

1 女性穿裙裝,男性穿男裝表示對性別的
 認同。

2 男性穿得像女性,女性穿男裝表示在性
 別認同方面有問題。

3 穿工作裝表示強調職業性。

強調首飾

對自己外在的形象非常看重。

> 配件（皮包、手錶等）

如果用了很多筆墨描畫這些，表示作畫者
對自己外在的形象非常看重。拎皮包表示
具有攻擊性。

第四章　畫面整體分析

一、房、樹、人在畫面上的一般表達

> 正常的房、樹、人

空間感強，安全感強。

> 房、樹、人完整清晰，人物有動感

家庭環境良好，人際關係較好，生活狀態良好。

> 房、樹、人描繪不詳細，省略某些部分

社會生活不適應或性格內向，情緒憂鬱。

二、房、樹、人的間距

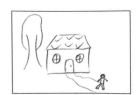

> 距離遠近適當

對現實生活觀察細膩，生活有規律，不擅
長變動。

距離過分遠離

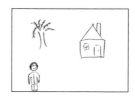

逃避現實，焦慮不安，自卑。

三、畫面大小

圖形過大

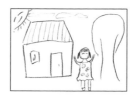

過分自信的傾向，控制他人，社會交往能
力強。

圖形過小

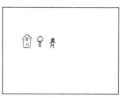

內向，自卑，環境適應不良，社交能力
弱，害羞。

四、位置

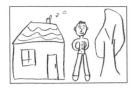

處於畫紙中心，圖像過大

1 有自私傾向，人際交往能力弱，比較固
 執、刻板，不能客觀地認識環境中的人
 和事，自以為是。
2 可能過分控制自己，焦慮，不安。

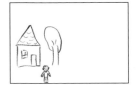

處於畫紙左側

關注感情世界，喜歡留戀過去的生活。

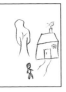

處於畫紙右側

關注理智世界和將來的生活。

處於畫紙上部

追求精神生活，容易沉浸在幻想的生活中
不能自拔。

處於畫紙下部

1 關注現實，想要把握周圍的機會。

2 追求安全感。

房、樹、人各與畫紙的一邊相接

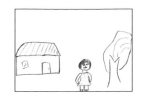

缺乏獨立性，依賴性強。

五、圖形切斷（房、樹、人被紙邊緣切斷）

被畫紙的下邊切斷

常常迫於外界的壓力壓抑自己的情緒，不敢表達。

被畫紙的上邊切斷（多見於樹的描繪）

沉溺於幻想之中，行動力弱，追求的目標不現實。

被畫紙的左邊切斷

對過去的人或事比較留戀，對未來有不確定感。想開始新的生活，但又存在矛盾心理。

被畫紙的右邊切斷

想逃離過去的人和事，心理又比較矛盾，不知所措。有恐懼的心理。

六、線條特點

線條又粗又黑

經常自我決定，過於自信，行動積極，行為的控制能力比較弱。

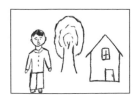

線條不流暢

在日常生活中心理緊張。

線條淺淡

自卑，無助感，無自信，焦慮不安，情緒
壓抑。

線條斷續

容易興奮、衝動，待人處事缺乏經驗。

線條柔和

男性：性格平和、內向，依賴性強。
女性：性格溫柔，富於同情心。

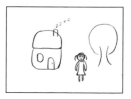

線條平直

對目標執著，情緒穩定，抗挫折和抗壓能
力強。

七、陰影

> 房、樹、人有明顯的影子

表示焦慮、不安，內心有矛盾、衝突。

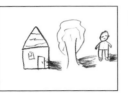

> 房、樹、人影子不明顯

表示在人際交往中比較敏感，情緒焦慮不安。

八、平衡性

> 房、樹、人描繪不對稱

思想單純，思維簡單，行為衝動。

> 描繪房、樹、人左右過分對稱

做事過於理智，情感不夠豐富，容易為難自己。

九、其他情況

房、樹、人有透明性（比如房子裡有家具，人物描繪能看到內臟如心、肝、脾、肺等）

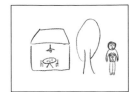

情緒極度不穩定，思維混亂，應進一步進行醫療檢查，可能有精神障礙。

人物描繪為背影

對人或事物的拒絕，有逆反心理，行為和想法與眾不同。

強調地面

過分關注現實中的安全性，情緒焦慮、不安。

風景畫

1 在日常生活中易動感情，情緒化。

2 有描述事物的天賦。

3 喜歡旅行或漂泊。

4 在人際交往方面表現囉唆、多嘴。

5 有幻想的天賦，工作不踏實，往往脫離現實。

6 常常陷入自己的感覺中，缺乏現實感。

7 沒有行動力，懶惰，得過且過。

8 內心有不安全感，愛夢想。

第五章　常見附加物

一、天象

太陽

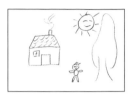

1 比較常見，尤其是在兒童畫中。

2 在成人畫中代表需要溫暖。

3 暗淡的太陽可能代表憂愁。

4 朝向太陽表示需要溫暖、尋求溫暖。

5 遠離太陽或背著太陽表示拒絕溫暖。

6 渴望溫暖，或者是對權威的關注。

落日

顯示情緒抑鬱，落落寡合。

月亮

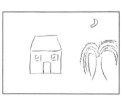

代表憂鬱。

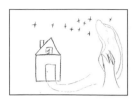

星星

象徵身體或情感上的剝奪。

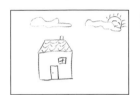

雲朵

1 代表焦慮不安,尤其是纏繞在頭腦中的
 引起焦慮不安的事件。
2 代表憂鬱。

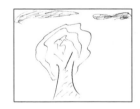

烏雲

心情抑鬱,感到很壓抑。

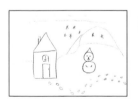

雪

1 內心有冰冷的感覺。
2 抑鬱或有自殺傾向。

雨

情緒低落。

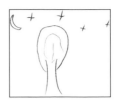

寧靜夜晚

存在寂寞的心情。

二、植物

花朵

1 代表美麗的愛。

2 渴望愛和美。

3 對家庭關注比較少，內心有不安全感，
　渴望他人的照顧和支持。

蓮花

1 君子的品格象徵。

2 象徵靈魂從無序的狀態昇華為有序的
　狀態。

太陽花

1 是生命力和追求光明的象徵。

2 嫩黃的花瓣，飽滿的果實，是希望與對
　成功的追求。

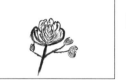

菊花

1 吉祥的象徵，高雅的情趣。

2 祭奠大多用白菊，是君子品格的象徵。

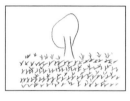

小草

1 濃密的小草代表焦慮情緒。
2 代表生命力。
3 代表有外遇傾向。
4 代表憤怒情緒。

三、動物

蛇

1 蛇代表著最原始的恐懼。
2 象徵著未知的無意識世界。
3 從死亡到重生再到永生的循環反覆。

鳥

1 鳥是自由的象徵，同時也是活力與生命
　力的象徵。
2 重生的鳳凰是長生和永恆的象徵。
3 烏鴉代表著黑暗和死亡或是智慧。
4 喜鵲代表著強迫佔有或是喜氣。

5 燕子代表著親情的思念或是四季的巡
　迴。
6 海鷗代表著堅持不懈的努力。
7 大鵬鳥代表著志向和理想。

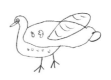

8 孔雀代表著愛情。
9 仙鶴代表著長壽。
10 鴿子代表著和平。

狗

是忠誠的象徵。

貓

1 貓經常給人好運的象徵。
2 形容聰明，鬼靈精怪的。

 牛

1 忠實。

2 憨厚老實，勤勞。

3 形容勇氣、力量、強壯等。

 兔子

1 乖巧的象徵。

2 做事很知道分寸的象徵。

3 潔白的兔子給人乾淨清爽的印象。

 青蛙

青蛙常常是治癒與轉化的象徵。

 松鼠

1 希望能為自己的將來囤積某些東西。

2 表示脾氣倔強。

蝴蝶

比喻或形容心理的轉化。

豬

1 表示快樂。

2 表示懶惰，或是肉體的慾望。

第六章 色彩部—色彩的心理含意

特 別 提 醒

關於色彩的心理意義，詳見「高級篇・色彩的象徵與意義」

紅色

1 象徵強悍、力量。

2 象徵能驅邪除病。

3 象徵情慾，包括性和感官刺激。

4 象徵害羞、憤怒或激動。

5 象徵古羅馬戰神馬爾斯。

6 象徵軍隊的強大。

7 象徵幸運。

8 象徵財富。

9 象徵忠義。

10 代表司法。

11 代表火星，尤指古羅馬天堂之主朱庇特。

12 象徵基督的熱忱。

13 象徵男性。

14 代表有身分、有地位、有錢。

15 旗幟上象徵團結民眾、社會主義和共產主義。

16 象徵佔有慾、權力慾、控制慾。

17 代表積極、熱誠、溫暖。

18 代表警告、危險、禁止、防火等。

19 象徵恐懼、恐怖。

┌─────┐
│ 橙色 │
└─────┘

1 象徵愉快、興奮、有趣、活潑、健康、放鬆、舒適、充滿活
 力、開放、大方、親密、直接、感情洋溢。

2 佛教中代表徹悟、勇氣、犧牲精神，也象徵佛教本身。

3 象徵安全。

4 代表溫暖和真摯的感情。

5 象徵繁榮與驕傲。

6 代表力量、智慧、震撼、光輝、知識和性能力。

7 神聖的顏色。

8 警戒色。

9 富貴色。

┌─────┐
│ 黑色 │
└─────┘

1 象徵結束、死亡。

2 古希臘哈迪斯神的象徵。

3 哀悼。

4 不幸。

5 在非洲象徵獨立國家新生的自我意識。

6 印度教中象徵時間或者破壞女神迦利。

7 象徵高科技。

8 在埃及象徵再生與復甦。

9 優雅、高貴、穩重、莊嚴。

10 象徵恐怖、黑暗、不安、罪惡。

黃色

1 溫暖、樂觀主義。

2 太陽神阿波羅的象徵。

3 黃金或者「煉金術」的象徵。

4 佛教中象徵謙卑。

5 西方社會裡代表受社會排斥。

6 東方帝王之色，代表皇者之尊。

7 警示、警告的色彩。

8 象徵值得依賴。

9 象徵背叛。

10 在西方象徵疾病與檢疫。

11 象徵財富、權力。

綠色

1 象徵感情生活。

2 象徵整個大自然。

3 代表凱爾特人的「祝福島」。

4 象徵希望、生命、生存、生長。

5 神的顏色。

6 在西方象徵毒藥。

7 象徵堅定性、意志力、寧靜與和諧。

8 象徵清爽、寬容、大度。

白色

1 神的顏色。

2 象徵完美、理想、美好。

3 象徵復活。

4 象徵死者與幽靈。

5 象徵智慧的人。

6 象徵無邪與純潔、童貞、超然。

7 象徵死亡，服喪。

8 象徵高科技。

9 象徵寒冷、嚴峻。

10 象徵恐怖。

藍色

1 象徵無邊無際。

2 神的顏色。

3 寧靜、忠誠和傳統。

4 西方「藍色長筒襪」諷刺有學問的才女。

5 象徵被動、安靜、遙遠、矜持、寒冷、潮濕、光滑、整潔、
 無味、謹慎、天空、大海、思念、遠方、夢幻、憂鬱、思
 索、永恆、理智、安詳、潔淨。

6 象徵智力、和平、沉思。

7 象徵愛情之神維納斯。

紫色

1 象徵永恆。

2 象徵權力。

3 象徵公正。

4 象徵魔法，有魔力的。

5 在印度象徵著輪迴。

6 在西方「淡紫色—最後的嘗試」象徵最後的性慾望。

7 象徵神秘。

8 象徵虔誠。

灰色

1 象徵不幸。

2 象徵不友好。

3 象徵平實。

4 象徵逃避一切事物。

5 象徵變老、蒼白、枯萎。

6 象徵掩飾、遮蓋。

7 象徵高科技。

8 象徵柔和、高雅、寧靜、樸素、孤寂。

褐色

1 象徵安全、溫暖。

2 象徵美味。

3 象徵腐爛。

4 象徵貧窮。

5 象徵基督教的謙恭。

6 德國納粹主義的顏色。

7 象徵堅固、誠實。

8 象徵原始、品味、古典、優雅。

下篇·應用指南
Application Guide

一、家庭問題

∴ 案例：放飛快樂的家庭

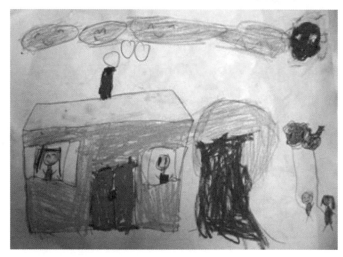

（彩圖見 P172）

這是一個六歲孩子畫的家庭動態圖：

從畫面整體看，色彩都是暖色。暖色象徵著溫暖、熱情、能量。說明孩子的心理能量還是偏高的。

房屋看上去很穩固，表示孩子的原生家庭給孩子很大的安全感。

窗戶是開著的，表示孩子的心態很好，自我開放度很高，和外界的溝通很好。

每一扇窗戶前站著一個人，孩子說那是爸爸和媽媽站在那裡，看她和同學在室外放風箏。表示孩子喜歡快樂自由的生活，同時也

非常希望得到爸爸和媽媽更多的關注。

爸爸和媽媽的性別區分很清晰，服裝的顏色都很豔麗。

問她：「爸爸和媽媽是在兩個房間嗎？」她說不是兩個，是一個房間。但看起來確實非常像兩個房間，這可能與爸爸偶爾出差有關。

紅色是熱情的、會聚能量的色彩，黑色的門環很逼真，表示孩子與外界的溝通還是有分寸的。也許在她的潛意識中，只有在爸爸和媽媽的關注下，她的心裡才是最安全的，也才是最快樂和輕鬆的。

屋頂的煙囪是紅色，且冒著炊煙，表示孩子原生家庭的溫暖。

樹幹很粗的大樹，表示成長的動力很足，充滿活力與生命力。

和樹幹相比，樹冠不是很大，可能在成長的過程中，有些負面的因素，但這在兒童畫中，是比較常見的。樹冠的綠色很鮮嫩，給人舒暢欣慰的感覺。

天空飄著淡藍色的雲，臉上是愉快的表情。鮮紅的太陽給人溫暖和力量，四周是嫩嫩的黃色，給人希望和欣慰。太陽戴著眼鏡，使我想起她的媽媽也戴著眼鏡，太陽和媽媽都與溫暖有關。

人物性別鮮明。她與男同學一起快樂地放風箏。服裝顏色豔麗，臉上露出快樂的表情。表示孩子的成長環境良好，能很好地與家人和小朋友溝通。

在孩子勾勒的畫面中，似乎可以看到一個快樂的、陽光的、有活力的小姑娘鮮活地站在我的面前。

　　　　家庭動態圖即是要求作畫者畫出家中每一份子活動狀態的圖畫。

　　畫家庭動態圖給出的指導語是「畫出你的家庭」。針對有些人會省略自己的情況，可以加上指導語：「請畫出你家庭裡的每一個人，包括你自己，正在做某件事或從事某項活動。嘗試畫完整的人，不要畫漫畫或火柴人。」但也可以在畫完第一幅家庭圖後再給這樣的指導語，這樣就會察覺作畫者是否有省略自己的情形。

　　家庭動態圖可以觀查作畫者對家庭的態度，父母的婚姻關係，作畫者的人格特質，親子的關係，孩子與同齡朋友之間的互動，甚至家庭成員的教育程度。在畫中，如果作畫者沒有畫自己，一般表示他感到被家庭拋棄或不受重視，有時也傳達出作畫者拒絕家庭、不能融入家庭的資訊。

　　如果作畫者畫出全家人都在看電視，相互之間沒有交流，表示家庭成員之間缺乏溝通。如果畫出堆滿食物的餐桌，一般表示家庭中充滿愛，或是作畫者渴望家庭成員之間充滿愛；如果餐桌上空無一物，表示家庭成員關係冷漠，或家庭氛圍冷清。

　　一般人很容易直接將他在家庭中的互動關係描繪出來，但要注意的是，家庭動態圖只能說明作畫者作畫當時的家庭互動狀況，而不是一種永久性的心理狀況。特別是兒童的家庭動態圖，會隨著家庭成員互動關係的改變而改變。另一方面，當兒童在家庭動態圖中多次重複同一主題時，是在暗示一種需要被關懷、被理解的心理狀態。

二、兒童青少年心理問題

∴ 案例一：被網癮綁架的少年

　　一天，手機上接到一通陌生的電話。「救救我的孩子吧！他要死了，天天上網都不上學了。」一個母親哭著在電話中說，「孩子上網一年多了。16歲的男孩，180公分，體重由85公斤到60公斤，整個人都不成樣子了。」

　　小童，16歲，高一，已輟學1年。週日見到這個男孩，身體瘦弱，衣服凌亂，兩眼無神地看著我。其母敘述，上高中第1個月開始迷戀網路遊戲，起初，每天上網1～2小時，後來逐漸加長時間，到7、8個小時。半年以後就日夜顛倒，終日上網，每天讓人把飯送到房間。由於熬夜，吃飯少，運動少，半年體重減少了25公斤。小童自述，如果不上網就渾身難受，什麼也不想做，肌肉痠痛，想砸東西，或者發脾氣。

　　如果上網就好像渾身有勁，整晚不睡也不睏。玩遊戲很有

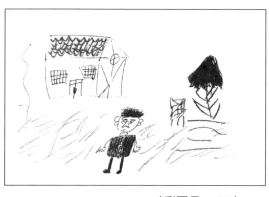

（彩圖見 P173）

成就感，可以得到許多人的擁護。在遊戲中交到許多朋友，感
覺「很爽」。

圖畫分析

（1）房子的結構不穩定，整個房子就像要倒塌一樣，給人一種
極不安全的感覺。而且房子的結構也不合理，左側屋頂與牆連成
一線，從中可以看出在經濟上或情感上，家庭給予小童的支持不夠。
諮詢中瞭解到，小童父母做生意，只有保姆照顧其生活，平時也不
能與小童交流，因此小童內心感覺很孤獨，有心裡話不知和誰講。
這可能是導致其網路成癮的原因之一。

（2）窗戶上有柵欄，柵欄條很密，表示小童內心很封閉，對外
界事物不關心，可能也會懼怕外面所發生的事。引申的意義是不願
長大，不願承擔由於成長而該承擔的相對責任。這常常是網絡上癮
者沉溺於網路的一個重要原因。此外，側面窗、側面門表示有離家
出走的傾向。本案例中小童雖人未離家，但已經進入了一個虛擬的
世界，無法自拔。從某種意義上講，他的心理、精神已經不在現實
的家裡了。

（3）小童畫的門雖然是雙扇的，但緊緊地關著，表示他的「心門」
已經關上了，不願與外界進行溝通，不願意開放自我，不願意與別
人交流內心中真實的想法、情緒、感受等。這是大多數網絡上癮者
的共同特點。

（4）樹幹纖細，完全不足以支撐起碩大的樹冠，表示現實生活
中資源稀少，或有資源卻不能用，導致其生命力減弱，心理或生理
抗壓能力弱，價值感、成就感較低，進而只能在虛擬的遊戲世界中
獲得自身的價值感、成就感。

（5）衣服塗黑，表示其自我接納度不高，有否定自我的傾向，這也印證了上一條價值感、成就感較低的問題。

（6）衣服上的釦子表示一種依賴心理，內心不夠成熟。這也是大多數處於青春期的網路上癮者的心理特徵，即在青春期獨立與依賴、服從與叛逆、穩重與衝動的矛盾中，常常處於後者的狀態。釦子通常是成癮者繪畫內容的主要標誌之一，因為成癮者常常沒有主見，依賴性強，性格不成熟，沒有是非能力，易誤入歧途。

（7）腿塗黑表示其行動力弱，自我控制能力低，容易受周圍環境或其他因素的誘惑，這一點也是網路成癮的重要原因之一。

青少年如果有自卑傾向，性格不開朗，或者在現實生活中缺少朋友，沒有人交流，就可能去網路中尋求慰藉。在網路中，青少年還可能會受到色情資訊的誘惑，因此家長一定要注意孩子的上網安全。

溫馨提示

網路上癮者的畫一般具有以下特徵。

1.房子結構不穩。

2.門、窗緊閉。

3.樹幹細小。

4.有裸露的樹根。

5.凌亂的頭髮。

6.腿、腳細小。

7.衣服上畫釦子。

以上特徵，如果畫中出現4個，可能有網癮的傾向。但如果

只有一兩項特徵就斷定為網癮，這樣的做法是不可取的。

網癮的一般性治療方法

（1）如果能夠安排豐富多彩的運動或娛樂項目，如跆拳
道、合氣道、吉他、街舞等，就能擴大青少年的活動範
圍，增加與人互動的機會，減輕網癮。

（2）鼓勵青少年，給予支持、欣賞，不要打罵，多給予青
少年獨立自主的機會，並且鼓勵其每一個小小的成功。

（3）在家庭中給予青少年發言權，經常開家庭會議，讓孩
子參與，增加親子互動的機會。

∴案例二：玩籃球的夢

　　這是一個在他那個年齡少見的懂事的孩子。小學五年級的他，長得高高瘦瘦、文文靜靜，白皙的臉上有著少年老成的成熟。和他年齡不相符的思維模式在給了家長一個乖寶貝印象的同時，也桎梏了孩子的創造性和發展能力。因此，當他媽媽聽朋友說，我們中心是訓練創造力的，就毫不猶豫地把他送來了。

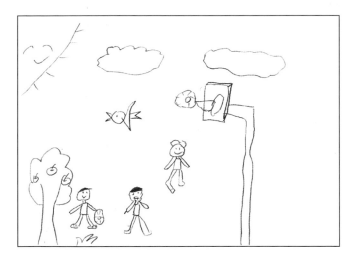

　　我讓他畫了一幅關於「房—樹—人」的畫。

　　他把自己的畫命名為「夢—玩籃球」，畫面是三個孩子在打籃球。

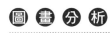

　　孩子是三個，單數，表示作畫者渴望和小朋友互動，但在現實中卻有些孤單。

三個孩子都沒有畫手，說明作畫者的行動力不足，對於自由的遊戲，只是想一想，而不行動。

所有人物都有腳，說明他能踏踏實實、腳踏實地地做事，且對自己要求很嚴格，有很強的自律性。

樹幹較粗大，說明孩子在成長的過程中，比較順利。

作畫者畫的是秋天的蘋果樹，樹上結了三個蘋果，表示作畫者目標明確。

從畫的方位看，一隻小鳥飛向左方，表示渴望自由地飛翔，但有些能量流回過去，可能過去有些事件對他還是有些影響。

太陽來自左方，露出微微的笑容，表示來自母親的關愛要多一些。

天空有兩片大大的雲，表示作畫者還是有一些焦慮和壓抑的情緒。

總體來看，作畫者筆觸清晰、有力，沒有重複勾勒的痕跡，表示他自信心很強。用榮格分析心理學來釋夢，夢是無意識對意識的提醒：玩籃球這樣有益於身體放鬆的體育運動，是許多男孩甚至成年男性都熱衷的，而作畫者卻只是在夢中實現。在現實生活中，也許他不是不想參加，而是他壓抑自己，不去做與學業無關的遊戲。

在學校教育中運用繪畫心理分析

塗鴉，自由的繪畫，對孩子的創造力以及孩子情緒的發泄有著積極的意義。尤其是當孩子內心深處的渴望與需要，有時不願意、不敢、不會表達的時候，繪畫可以有著與人溝通的橋樑作用。孩子的畫往往就是他內心直白的語言。

在孩子的作品中，無論呈現出什麼主題，我們都要盡力做到：

1.讓作畫者的心理放鬆，自由表達。

繪畫不僅是情緒的發洩，有時候，繪畫本身就有著藝術治療的作用。

2.真誠接納。

接納孩子輝煌燦爛的一面，也接納孩子灰暗陰影的一面。

3.相信每個孩子不但有能力創造作品，而且也有能力創造自己的未來。

我們相信，孩子有能力創造未來屬於他自己的幸福燦爛的人生。

4.聽孩子在畫中想說的，說孩子在生活中需要聽的。

繪畫是無聲的語言表達，在孩子用直接的語言無法說清或壓抑自己不敢說的時候，透過他的畫，我們瞭解到孩子內心深處真實的想法或看法，品讀孩子真實的感覺。我們看到的問題根源，不一定都說給孩子聽。要說那些有積極意義的。

三、婚姻情感問題

∴ 案例：灰姑娘的伊甸園

圖 畫 背 景

　　小紅來自黑龍江的一個小城。她在長春讀完大學沒有找到合適的工作，就又修了教育心理學專業，現為國家註冊的心理諮詢師。她諮詢的目的是想理清和前男友的關係：她和男友相處了三年，卻因為男友去韓國工作而分手。原本朝夕不離的男友就這樣絕情地離開，小紅實在想不通。空閒的時候，小紅時常回憶起兩個人在一起時的快樂時光，感覺不能自拔。

圖 畫 分 析

　　我讓她首先畫她和前男友目前的關係：

　　一個男生和一位長髮飄飄的美女相對而立，中間隔著寬闊的水

面，小紅說，那是她和男友在隔海相望。男生似乎想向水裡放些什麼，她說似乎是漂流瓶一類的東西。

由此可見，在小紅心裡，期許著前男友和她一樣，也在對這份感情做著努力。可是，一去多年，他也許是不想耽誤她的青春。也許分手也是因為相互的愛，或者是愛情的昇華。總之，目前小紅對這段感情還有很多的期待和一些憤怒的情緒。

我問小紅：「妳覺得妳目前和男友的相處方式，從畫面上來看，是舒服的地方多一些，還是不舒服的地方多一些？」她說不舒服的地方多。

於是，我讓小紅再畫一幅，表達她理想中的和愛人相處的方式。

在這幅畫中，男生和女生手牽著手，肩並著肩，臉上掛著幸福的微笑，給人和諧、幸福的感覺。

畫中的女生沒有鼻子，由此可以看出她不太有自己的主見。

沒有畫耳朵，說明此時的她，不太能接受別人的規勸和建議。

畫裡的女孩稍顯幼稚，和小紅的生理年齡相差較遠，說明小紅的愛情觀還停留在青春少女階段。

　　畫裡的男生也沒有鼻子和耳朵，說明男生也較易受環境影響，立場不是很堅定，且有些不聽規勸。男生沒畫腳，說明在小紅的心理感覺上前男友不能腳踏實地。

　　我問小紅：「妳覺得妳的前男友和妳要找的伴侶是同一種類型的人嗎？」

　　小紅說：「前男友還有些不成熟，我要的是能攜手共度一生的人，而他還需要很多的成長……」

　　小紅自己似乎有所頓悟，自言自語道：「分手也許是目前最好的選擇。」

　　經過幾個月的訪談和繪畫分析，小紅最後畫了下面這幅畫：

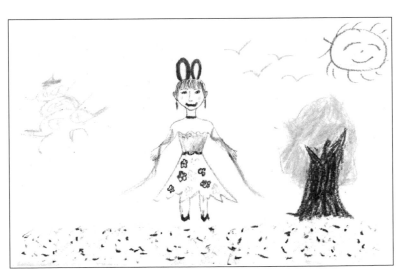

（彩圖見 P172）

　　畫中，一個仙子翩翩起舞，快樂悠然。畫中人物五官齊全，衣著豔麗，顯示出自信和良好的心理素質。

　　滿地鮮花綠草，生氣昂然。一群鳥兒在藍天白雲下翱翔，無不顯示出內心的自在。樹木鬱鬱蔥蔥，顯示出旺盛的生命力，彷彿還能從周圍的環境中汲取豐富的營養。太陽的笑臉，還象徵渴望關愛，

但更顯示出自我的成長和心理素質的提升。

遠處的房屋，好似《西遊記》中的道觀，不是俗人居住之所，說明小紅現在追求更多精神層面的東西。

整個畫面色調豔麗、明快，冷暖色調搭配，給人悠閒、自在、輕鬆的感覺，表示此時的小紅已經從上一段戀情中走出，開始注重自我的成長和自身的修練過程，並且有了更高的精神追求。

情感諮詢中的繪畫心理分析

情感問題一般是愛和歸屬感的問題，在情感諮詢中運用繪畫心理分析應注意男性和女性不同的情感需要。

女性的情感需要比較注重：

1. 關心。在女人的觀念裡，注意等於在意，在意等於愛意。男人關心的程度表示男人在意的程度，也就是男人的愛有多深。

2. 理解。在女人的觀念裡，男人理解與否，說明了男人體貼的程度，男人大度的程度，更是有沒有男子氣概的程度。

3. 尊重。在女人的觀念裡，男人對女人的尊重程度，是考驗男人對女人愛的程度的尺規。

4. 忠誠。在女人的觀念裡，沒有比背叛更讓她感到不安的事情了。

男性的情感需要比較注重：

1. 信任。女人可以捶打男人，卻不能辱罵男人；女人可以不理解男人，卻不能不信任男人。

2. 接受。女人心中對男人的接受程度，反映了相互之間的心理距離。

3. 感激。男人為女人做事，也許不需要物質的回報，但需要被感激。

4. 讚美。會讚美男人的女人，能夠得到男人更多的疼愛。

5. 鼓勵。在「男兒有淚不輕彈」的主流文化影響下，男人的壓力需要釋放，男人的進步需要鼓勵。

四、人力資源測試評定

∴ 案例一：招聘首席財務執行長（CFO）

　　某公司向社會招聘首席財務執行長一名，經過公司人力資源部篩選以後，剩下郭先生、劉先生、齊先生、吳女士等人。又經過一輪專業能力的篩選以後，只剩下郭先生。公司領導人對郭先生的專業能力非常放心，但是，對他能否帶領好財務團隊，能否與其他部門協作的很好尚有疑慮。

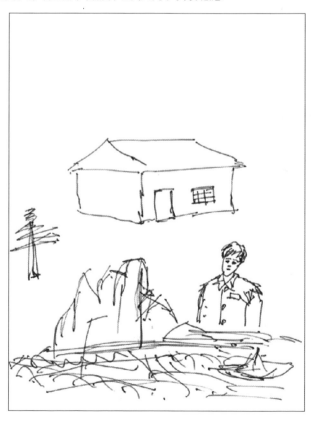

於是人力資源部招聘主管對郭先生又進行了一輪測試，要求郭先生在A4的白紙上畫房子、樹和人。郭先生拿起筆先把橫置的紙豎起來，招聘主管將紙又橫置於郭先生面前，但郭先生仍然將紙豎立。之後他先在畫面正中央的位置畫了一座房子，房子有一個緊閉的門，一扇窗戶，窗戶上有一個「井」字形的窗框。在房子不遠處，有一棵小小的松樹。畫的下半部，他畫了一個半身人像，一座山，還有水和船。

首先，在紙的放置上可以看出，郭先生不受條條框框的約束，分析判斷問題可能視野較寬，思維較活躍，對於專業或其他問題可能解決的方式方法會很多，不侷限於某一種情況。對一個稱職的首席財務執行長而言，這是非常關鍵與重要的。

整體而言，郭先生畫中的房子、人、山等描繪較為細膩詳細，表現出郭先生本人比較細心、仔細，可能在待人接物等方面都是非常細膩的，工作也做得很細緻。這對財務工作來說，是非常重要的。

畫中房子大門緊閉，窗戶有「井」字形窗框，表現出郭先生可能是一個內向、偏靜、不太擅長交流的人，在工作上可能就表現為在團隊領導和人際影響力方面有所欠缺。

郭先生畫中的人物表情憂鬱，肩很寬且僵硬，這些說明郭先生現在有很大的壓力，可能來自於生活、工作、情感等方面。

只畫上身，且無手，可能郭先生行動力欠缺，在工作上可能表現為執行力弱。

　　耳朵是人們用來聽聲音的器官，和傾聽很有關係，引申為對別人意見持何種態度。郭先生沒畫耳朵，可能很少傾聽別人的意見。

　　人力資源部將此結果上報到公司管理層，管理層經過認真地討論與論證後，最終決定採納人力資源部的建議，任用郭先生，並為其指派了一名做事沉穩踏實，認真負責，執行能力較強，親和力較高的副手。

　　郭先生上任半年後，在該公司對其進行的360度評價中，上下級所反映的優勢與不足與本次測評結果基本一致。他上任後，建立了一套新的財務管理制度，解決了原本財務系統管理混亂的局面。在這套新制度實施的過程中，由於完全打破了公司各個部門處理財務事物的傳統方式，使得財務部與其他部門產生了衝突和矛盾，郭先生的副手在調和矛盾的過程中發揮了非常重要的作用，進而確保了該制度的順利實施。

∴案例二：招聘實習心理諮詢師

　　一天，中心來了一位女士，想在我們這裡做實習諮詢師學習臨床兒童心理學的藝術治療方法。這位女士30歲左右，衣著得體，落落大方。大大的眼睛，沒戴眼鏡。燙著齊肩捲髮，染著流行的栗色。坐了一會兒，因為管實習的老師還沒到，她有些坐不住，先是問我們吃早餐了沒有，因為已經9點半了，看來她是餓得坐不住了。果然，她從包包裡拿出一袋王子麵，狼吞虎嚥地吃起來。

　　按照規定，我們招聘的實習生都是二級心理諮詢師，並且要經過我們自己的測試評定的考核。我們首先讓她畫了一個房子：

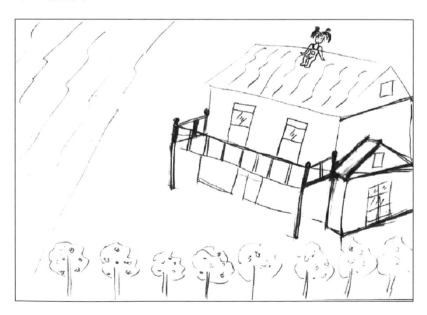

綜觀這幅畫，給人的總體感覺安逸悠閒：紮著兩個辮子的小女孩悠閒地坐在兩層小樓的屋頂上，欣賞遠遠近近的風景。

女孩沒畫耳朵，說明作畫者很難接受別人的建議及忠告。

女孩沒畫鼻子，說明作畫者自己還沒有主見，立場不堅定。

三十幾歲的人畫這樣的小孩童模樣，說明作畫者的生理年齡和心理年齡不符，心理年齡偏小，不成熟。

筆墨著重之處在二樓的陽臺。作畫者畫了一個開放的、寬敞的陽臺。陽臺的每一根欄杆都經過仔細地描繪，並且四根立柱頂上都鑲有圓頂的裝飾，這些都揭示出作畫者樂於享受，注重物質生活。

右面有一個偏房，和主樓一樣強調玻璃的明淨，表示作者的內心對於環境的要求比較高。

再來看一下這位女士畫的樹。

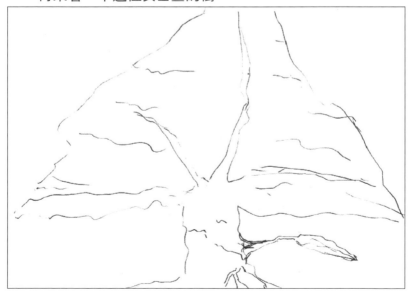

樹冠碩大，表示作者有強烈的成就動機和雄心壯志。

樹幹和樹冠相比較小，顯得無力支撐如此巨大的樹冠，承受不了那麼大的慾望。

新生的樹枝表示作畫者有新的發展方向。

再來看「人」畫。

人的頭和身體嚴重不成比例。頭如此大，表示作畫者有自我讚美的傾向，且有些自大，但自大背後的心理意義是自卑。

和房子上的女孩一樣，也是沒有耳朵

和鼻子，再一次驗證了她不容易接受別人的不同意見，且自己沒有太多的主見。

沒有畫眼珠，表示作畫者較多關注自我，不會在意別人的感受。

整個人物缺乏結構的完整性，表示作畫者抗挫折的能力較低，缺乏容忍。

綜合以上情況，由於中心用人條件比較苛刻，從幾幅畫所透露出的資訊來看，此女士的性格、品行、文化素養、心理成熟度乃至人格方面距離中心要求甚遠，因此中心並未錄用此女士。

人力資源測評中運用繪畫心理分析

　　人力資源測評有各種方式，但在一般的問卷測試評定或者面試中，應聘者可能會根據測試者的希望來回答問題，進而隱藏自己的真實情況，並且對於比較敏感的問題，應聘者可能會防禦或巧妙地迴避，而繪畫心理測評能夠消除被測者的防禦心理，反映出潛意識中存在的問題。根據應聘者的畫，我們可以測試評定其自信程度、自我意識、情緒狀態、人際交往情況、當前的主要困惑等。

溫馨提示：

　　進行人力資源測試時，可以畫一張「房─樹─人」圖，也可以分別畫。

　　在進行人力資源測試時，可以把紙橫著遞給應聘者。如果他豎著接過去，可以糾正他一次，再看看他的反應。這樣可以看出被測者的服從性和自我意識。

五、監獄—服刑人員心理評估

❖ 案例：一個受賄的員警

圖 畫 背 景

　　劉浩（化名，以下稱A男），40歲，大學畢業，曾做過員警。2006年9月，在擔任某市公安局經偵大隊副大隊長期間，利用職務之便，收受賄賂24萬多元，被判處有期徒刑11年。

　　A男父母都為老師，自幼受著良好的家庭環境薰陶。父母對其要求嚴格，學生時代在一個拘謹的環境中長大，養成了好學上進的性格，個人能力強。高中畢業後，以優異的成績考入警察學校。

圖 畫 分 析

　　1. 圖 A

　　（1）身體比較魁梧，表示性格衝動，四肢發達，有暴力傾向。

　　（2）頭部較小，思考不足，思維比較簡單。

　　（3）腳塗黑，衣兜明顯，對金錢慾望強烈。

　　（4）肢體動作沒有靈活性，生活比較

圖 A

呆板。

（5）畫釦子，有依賴他人的表現，做事經常矛盾重重：一方面做事自作主張，一方面又有依賴他人的傾向。

2.圖B

（1）房子比較立體，表示他聰明，但家中沒有溫暖。

（2）房子地基的底線有斷續現象，表示一生不穩定。

（3）樹木頂端發展不足，表示對未來沒有信心。

圖B

（4）樹木向兩側生長，表示能照顧他人，講義氣，也易衝動。

（5）樹幹有生長痕，表示早年生活有不愉快的事件或創傷。

心理分析

1.社會原因

A男性格倔強、暴躁，年齡雖尚年輕，但社會閱歷極其豐富。

（1）A男是20世紀60年代後期出生的人，父母都是老師，對其要求嚴格，積澱了他靠自己奮鬥才能出人頭地的成長心理。

（2）家庭經濟條件不算充裕，自幼目睹了家庭生活的拮据，總想透過自己的努力改變家中的生活狀況。

（3）弱肉強食的社會現象，在他幼小心靈裡打下了深深的烙印，導致了認知和行為上的問題，在行為上喜歡強制他人，總想把自己的想法和意願推銷給別人，要求他人服從。

2.心理原因

（1）A男從小性格外向，個性追求完美，爭強好勝，生活中無

法正視挫折。心理承受能力脆弱，常常要求事事盡善盡美。

（2）身材看似威嚴，但掩飾不住內心世界的空虛。遇事不認真考慮怎樣能夠既讓自己的想法得到大家認同，又不傷害他人，缺乏社交技巧。

（3）生活中缺乏足夠的愛心。雖然家人和學校、社會和工作單位給了 A 男很多的「愛」，給了他很多光環和榮譽，但他沒能很好地學會感恩，並沒有真正地去理解「愛」的深刻內涵，包括怎樣愛自己、愛家人、愛社會、愛自己的職位。

（4）A 男由於受外向性格的驅動，內心隱藏著多年的玩世不恭的憤懣，在他擔任領導後凸顯出來。暴躁的性格與高大身軀結合，在工作中更顯雷厲風行的高效作風，又呈現出激進無視於組織之上的行為。為此，工作中經常給他帶來的鮮花和掌聲，助長了他那飄飄然不可一世的霸道獨尊的行為。即此，他想以良好的工作政績來掩飾他那自私自利的行為。

監獄系統使用繪畫心理分析

服刑人員從人生高點一下成為階下囚，過大的人生落差使他們對一切人事都懷著敵意和不信任感。員警與服刑人員的關係是改造與被改造、管理與被管理的關係，有時心理問題的產生也會與員警的管理、現行的規章制度和法律法規等有關。

同時服刑人員接受心理諮詢，大部分是被動地被管教員

警「派來」的，因此消除阻抗、建立和諧的諮訪關係是監獄系統進行心理諮詢的關鍵所在。在這一點上，繪畫能很好地規避服刑人員的防禦心理，同時繪畫活動及講解的過程也是心理宣洩、心理探索、心理治療的過程。

溫馨提示：

1. 在監獄系統使用繪畫心理分析時，可以此畫為引子開展訪談，先讓服刑人員單純地就畫的內容進行說明，談談感受，或者讓他們扮演畫中某一角色，最後他們往往不由自主地就談到問題的關鍵所在。

2. 可以為服刑人員建立繪畫心理檔案，定期測評，以監測心態和人格的變化。同時，可以結合其他心理測試評定結果全面評估服刑人員的心理特質。

3. 要以一種探索的心態來看待服刑人員的繪畫作品，繪畫結合訪談結果才更準確。有時，隨著訪談的深入，對繪畫的分析和判斷會出現重大改變。

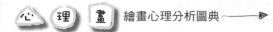

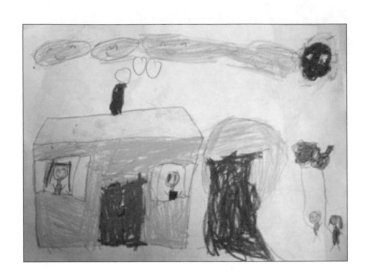

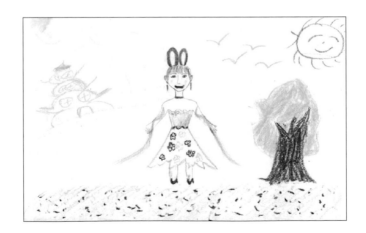

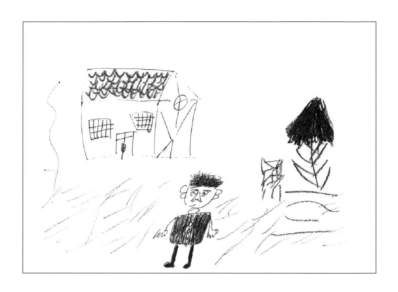

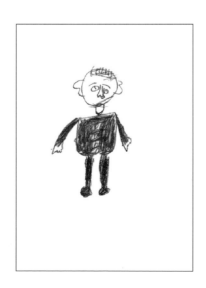

高級篇
色彩的象徵與意義
The Symbolism and Significance of Color

當您讀到本篇的時候，您已經開始瞭解色彩心理分析的學問了。中國有句古語叫「觸景生情」，現在是「見色生情」，顏色與心理和情緒密不可分。當您閱讀完本篇後更能瞭解色彩的世界，更能瞭解色彩的心理意義。

色彩如何反映心理

　　色彩本身是沒有靈魂的，它只是一種物理現象，但人們卻能感受到色彩的情緒，這是因為人們長期生活在一個色彩的世界中，累積了許多視覺經驗。一旦知覺經驗與外來色彩刺激發生一定的呼應時，就會在人的心理上引出某種情緒。

❶ 心理因素

　　色彩能夠喚起人們自然的、無意識的反應和聯想，其根源在於經驗，這些經驗我們經常體驗，久而久之成為了我們內心世界的一部分。

　　就藍色而言，如果我們來到海邊看到藍天碧海，我們就會感覺到寧靜、無邊無際，進而產生永恆的、生命的、輪迴的感覺。大海從億萬年前就已經存在，所有的生命都來自於大海，所以它是永恆、生機勃勃的。泉水從幽谷溝澗中湧出，匯集成河流，奔向蔚藍的大海，而後又蒸騰上升，與天空相融，成雲化雨，淅淅瀝瀝滴落大地，造福人間，所以又會讓人有輪迴的感覺。

❷ 象徵因素

　　顏色具有象徵的效果。

　　顏色的象徵效果是如何產生的呢？也是源於經驗。古代歐洲，紫色染料的製造成本非常高，製作一件紫色的華麗長袍需

要數年的時間，所以只有國王、王后等人才能穿，大臣和高官只能在長袍上裝飾紫色的鑲邊。除此之外任何人不得穿紫色，否則處以死刑。這些都源於當時的紫色染料只能用「紫螺」來製造，製造工藝非常複雜，成本異常昂貴。所以，在那個時代，紫色一直是代表權力的色彩。

❸ 文化因素

不同文化中的不同生活方式決定了色彩含意的不同。古代中國人把黃色做為「帝王之色」，只有至高無上的皇帝才能穿這種顏色的衣服，而歐洲的「帝王之色」是紫色。在埃及，地位最高的神有一身綠色的皮膚，在信奉伊斯蘭教的地方，綠色也是神聖的顏色，但在歐洲，綠色是普通的顏色。

❹ 政治因素

在政治領域中，色彩也同樣具有特殊的意義。紅色是革命旗幟的顏色，是社會主義國家旗幟的基本色彩。而綠色是所有伊斯蘭教國家旗幟上的基本色彩。在古代，徽章和旗幟的色彩就是當政王朝的顏色，例如中國清王朝的旗幟就是黃龍旗。

❺ 傳統因素

在過去的幾百年中，並非每一種顏色均可任意使用，有些顏色印染工藝異常繁複，價格不菲。決定著裝色彩的並不是口味，而是金錢。昂貴的布料用昂貴的顏料印染，便宜布料的染料自然價格低廉。因此許多用色習慣被保留下來。例如歐洲的王公貴族不會穿著綠色或灰色的衣服，而傾向於紫色。到現

代，紫色仍是高貴、神秘的象徵。

❻ 創造性因素
...............

如果對感受進行創造性表達，可以為色彩賦予新的效果，愛情甚至可以表達為綠色。同一種色彩總是有不同的效果，色調的含意有時也是由實際的情境來確定的。只有瞭解一種色彩所有意義的人，才能區分美麗的紅色和醜陋的紅色，才能區分平淡的綠色和誇張的綠色。對色彩的意義瞭解越多，就越能更好地對它們的含意做出判斷。

無論有彩色的色還是無彩色的色（如黑、白、灰），都有自己的表情特徵。每一種色相，當它的純度和明度發生變化，或者處於不同的顏色搭配關係時，顏色的表情也就隨之變化了。因此，要想說出各種顏色的表情特徵，就像要說出世界上每個人的性格特徵一樣困難。然而，對典型的性格做些描述，總還是可能的。

紅　　　色

　　紅色是最初的顏色，它在全世界各種語言中都是最早被命名的顏色。

◆ 血與生命力

　　在古老的年代，人們用特別美麗或強悍的動物的血來給新生兒洗浴，也用它來澆淋新婚夫婦，使動物的活力轉移到人的身上。羅馬角鬥士從死去的對手的傷口裡飲血，以汲取對方的力量。希臘人讓血流向墳墓，給陰間的死者力量。

　　血，尤其是新鮮的人血被賦予了各種功用，它能醫治最嚴重的疾病。傳說中，埃及的一個法老為了治癒麻瘋病要喝150年猶太小孩的血，於是猶太人逃出了埃及。

圖1

　　歐洲的民間巫術曾嘗試用紅色羊毛線和紅色的布帶來驅邪除病。人們給小孩戴上紅色小帽，使其免受魔鬼的注視和其他惡意目光的傷害。

◆ 激情顏色

紅色是愛情的顏色嗎？是的，但它並不僅僅是指一種平靜的柏拉圖式的精神戀愛，它更多的是指情慾，包括性和感官刺激。紅色不是那種深藏不露的細小火焰，而是一種熾熱的、熊熊燃燒的烈焰。這種象徵性意義背後隱藏著真實的體驗：人們因尷尬或熱戀而臉紅，或同時出於害羞、憤怒或激動而臉紅時，血都會湧向頭部。

◆ 戰爭的顏色

紅色是古羅馬戰神馬爾斯的顏色。紅色是戰爭的顏色，再次展示了顏色的文化意義。直到十九世紀末，紅色仍為士兵制服用色，象徵著軍隊的強大。只是到了使用步槍的時候，士兵的制服才開始用偽裝色。

◆ 中國傳統意義

古代中國，紅色是幸運色，是財富的象徵，可以祛病避邪。在中國戲劇裡，紅臉關公是人們敬奉的聖人，是忠義的代表。

◆ 司法的顏色

紅色代表司法。在古代的司法判決中，血要用血來抵償。在中世紀的歐洲，如果是開庭日，城市裡會升起紅色的三角旗；法官用紅色墨水簽寫死亡判決；劊子手衣著紅色。今天，高等法官仍身穿紅色的長袍：德國聯邦管理法院的法官穿紅色羊毛質地的長袍，聯邦憲法法院的法官穿紅色絲綢質地的長袍。

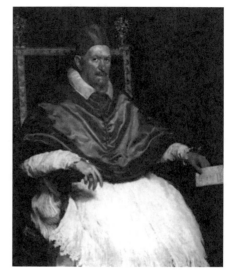

◆ 天神之色

紅色不僅代表戰神而且還代表火星，尤指古羅馬最偉大的天堂之主朱庇特。在基督受難日，神職人員的法袍、聖壇臺布和布道壇的裝飾都是紅色的，它們讓人憶起受難的基督和殉教者紀念日。基督教認為，紅色代表基督的熱忱。

◆ 男性的力量

紅色是一種男性的色彩，這一點表現在多種意義上。紅色象徵男性的力量、活躍和進攻性。在埃及的壁畫中，女性都畫著黃色的皮膚，而男性被畫著紅色的皮膚。

◆ 有錢人的顏色

古代埃及，紅色是一種昂貴的顏色。據說當時社會十分流行將臉頰、嘴唇和指甲塗成紅色，法老的女兒就用紅色化妝。為了能提取一點點紫紅色的顏料，常常要付出很大的代價。奴隸們要收集千萬個紫螺，把它們搗碎，煮成湯汁。

古羅馬，做為一種特殊的顏色，紅色的命運也大致相同，只有極少富人能用得起這種昂貴的色料。紅色最初只出現於最高元老院，最高元老常常身穿一件紅色斗袍，後來一些富人開始效仿，並且逐漸流行起來。

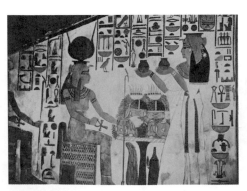

在中世紀早期，只有純正的顏色才被認為是漂亮的，因此純正的顏色是社會地位和特權的象徵。富人用純正的顏色，窮人用不純正的顏色。因為把不純淨的

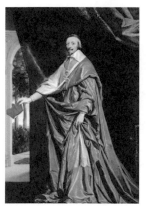

天然染料濾清變純的過程相當困難，所以純色染料的價格十分昂貴。圖中黎世留是路易十三的首相，他擔任這個職位達18年之久，直到1642年逝世。畫中的黎世留身穿紅色長袍，手拿紅色帽子。畫家在描述這位權貴時，用了大量的紅色，著力突出其挺拔的形象，渲染他的身分和權威。

◆ 旗幟的顏色

紅色做為勝利者的象徵在武器和旗幟上得以充分地表現。全世界200多個國家中，77個國家的國旗帶有紅色，其中21面旗幟以紅色做

越南社會主義共和國

為底色。這種現象並不意味著國家的政權都是革命的，紅色更多的是一種團結民眾的象徵。

紅色旗幟因象徵著戰士的鮮血而一再地出現在歷史中，1792年法國革命中的雅各賓黨人把它解釋為自由的旗幟。

1834年里昂的繅絲工人起義，紅色的自由旗幟成為工人

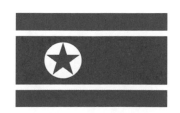

朝鮮民主主義人民共和國

蘇維埃社會主義共和國聯盟

運動的旗幟。1907年的俄國革命使工人運動的紅色旗幟成為社會主義和共產主義的旗幟。

◆ 總結

從心理學的角度看紅色對身體具有一定的「刺激性」，紅色能直接刺激交感神經，使身體處於興奮、緊張的狀態。但是人們已經注意到，身體對顏色的反應並不能長時間地維持下去。在最初的激動狀態之後，身體的各種功能會慢慢恢復到正常水準。顯然，人可以適應極度的色彩刺激。

紅色是熱烈、衝動、強而有力的色彩，它能刺激肌肉的機能並使血液循環加快。由於紅色容易引起注意，具有較佳的明視效果，常常用來傳達有活力、積極、熱誠、溫暖、前進等含意。

另外，紅色也常用來做為「警告」、「危險」、「禁止」、「防火」等標誌的底色。人們在一些場合或物品上看到紅色標誌時，常不必仔細看內容，便能瞭解警告危險之意。

大紅色特別醒目，一般用在提醒人們注意的事物上，比如紅旗、紅牌；淺紅色較為溫柔、稚嫩，一般用於新房的佈置、孩童衣飾的底色等；深紅色一般可以做襯托，有比較深沉熱烈的感覺。

特徵：生命力，激情，積極，熱誠，溫暖，警告，危險。

橙　　色

　　橙色是歡樂活潑的光輝色彩，令人聯想到溫暖的、成熟的、舒適的、愉快的感覺，是暖色系中最溫暖的顏色。

◆ 愉快、有趣

　　橙色是光與熱的組合，所以它令人感覺舒適。它的光度不像黃色那麼刺眼，沒有骯髒及混沌的效果，只是不如黃色鮮亮；橙色的溫度不像紅色那麼悶熱，它明朗而溫暖，是令精神和身體都感覺愉悅的理想顏色。

◆ 佛教中的色彩

　　佛教中橙色代表徹悟，這是佛教思想中人類的最高境界，因此橙色也是佛教的象徵色。僧人的長袍為橙色，由一整塊未經縫補的布片構成，一隻袖子空著。橙色的金魚是佛教的一個重要象徵：徹悟。

◆ 安全的色彩

　　修路工人、街道清潔工、垃圾工的服裝都是橙色，橙色

由於引人注目而有著保護作用。修路機器和垃圾車同樣是橙色
的，有軌電車和公共汽車常常塗有橙色的條紋。

◆ 總結

　　橙色是歡樂活潑的光輝色彩，是暖色系中最溫暖的顏
色，它使人聯想到金色的秋天，豐碩的果實，是一種富足、快
樂而幸福的顏色。橙色稍稍混入黑色或白色，會變成一種穩
重、含蓄又明快的暖色；混入較多的黑色，就成為一種燒焦的

顏色；加入較多的白色會帶來一種甜膩的感覺。

　　橙色明度高，在工業安全用色中，橙色也是警戒色，如火車頭、登山服裝、背包、救生衣等。橙色一般可做為喜慶的顏色，同時也可做富貴色，如皇宮裡的許多裝飾。橙色可做餐廳的佈置色，據說在餐廳裡多用橙色可以增加食慾。

　　橙色與淺綠色、淺藍色相配，可以構成最明亮、最歡樂的色彩。橙色與淡黃色相配有一種很舒服的過渡感。橙色一般不能與紫色或深藍色相配，這將給人一種不乾淨、晦澀的感覺。由於橙色非常明亮刺眼，有時會使人有負面低俗的意象，這種狀況尤其容易發生在服飾的運用上。

　　橙色是繁榮與驕傲的象徵，是自然的顏色。由於它代表著力量、智慧、震撼、光輝、知識和性能力，橙色也被奉為神聖的顏色。橙色是活躍的催化劑，給神經和血液力量。橙色也和敏感、同情、自助及助人、不確定和天真有關。

　　特徵：活潑，健康，安慰，放鬆，成熟，飽滿，溫暖，快樂。

黑　　色

　　有些理論認為，黑色不是一種獨立的顏色，對這種理論性問題的理論性答案是：黑色是一種非彩色的顏色，而且，與黑色相關的象徵意義是其他任何一種顏色都無法替代的。

◆ 結束、死亡

　　一切物質結束時均為黑色：腐爛的肉是黑色的，腐朽的植物、壞死的牙齒都會變成黑色。中世紀所有可怕的疾病都是「黑色的」—「黑死病」、「黑天花」、「黑色死亡」。

　　古希臘神話裡有一個昏暗的、敵視生命的、否定並消滅生命的地下世界—冥界，哈迪斯（Hades）是統治這個地下世界的神，代表死亡。冥界是黑暗的，暗無天日的，是人死後靈魂的停留處，在這裡他們將留下自己的幽靈或是影子。古希臘的哈迪斯（Hades）表現了生命的對立面的原則，象徵著永恆的夜晚、死亡，同時還有令所有生命死亡的冬季。

◆ 哀悼的顏色

在基督教的色彩象徵意義中，代表死亡的顏色有好幾種：黑色是為塵世間的死亡而悲哀的顏色，灰色代表上帝最後的審判，白色是復活的顏色。因此喪服是黑色的，而死者的衣服是白色的，因為要讓他

們復活。

◆ 不幸的色彩

黑色的動物是不吉祥的。過去迷信的人害怕黑色的貓，尤其是當黑貓從左邊跑過去的時候。黑色的母牛是災禍來臨的先兆。還有老年

婦女，因為老年婦女總穿黑色的衣服。「烏鴉」和「倒楣鳥」均是不吉利的化身，木炭和焦油也是讓人倒楣的東西。

◆ 沒有風險的優雅

黑色為優雅的色彩，這一點在保守的男式時裝中表現得尤其明顯：優雅的西服、晚禮服和燕尾服都是黑色的。香奈兒於1930年設計出「黑色短裝」，它代替了長度及地的絲製黑

裙。從此女式時裝產生了一種前所未有的分類：長裙與短裙。用於隆重場合的裙子如結婚禮服、晚禮服仍然保留它們的長度，一切其他的裙子都變短了。「黑色短裝」至今適用於所有的正規場合。

◆ 非洲美麗的黑色

　　黑色在非洲有著另一種意義：最美麗的色彩。在非洲國家的旗幟和國徽上，黑色是代表民族的顏色。黑色象徵著獨立自主的國家新生的自我意識。非洲象徵自由的標誌是「黑色之星」，紅色的星則是共產主義的象徵。尚比亞國徽上黑色的波

黑色之星：加納國旗上
非洲自由的象徵

尚比亞國徽

形線代表維多利亞瀑布。

◆ 高科技顏色

二十世紀70年代的設計時尚是將物品設計為黑色的，使其有經久耐用的感覺。與高科技有關的設計，黑色是絕對的色彩：筆記型電腦、照相機、手機、電視機等。與產品技術的嚴格和精密相配，黑色顯得十分適合。

◆ 總結

西方人過去認為，黑色是死亡、悲痛與陰間的象徵，但現在一種流行的說法卻認為看見黑貓是好運氣的徵兆。在印度教中，黑色代表時間，同時又是破壞女神迦利的象徵。黑色在埃及人眼中，代表再生與復甦。

黑色具有高貴、穩重的特點，室內裝飾、生活用品和服飾設計大多用黑色來傳達高貴的品質。黑色也是一種永遠流行的顏色，適合和許多色彩做搭配。

特徵：恐怖，黑暗，不安，罪惡。

黃　色

　　黃色有一種自我膨脹的熱量，散發著溫柔的魅力，它是如此引人注目，如此令人快樂，它比其他任何一種顏色更具擴散性。

◆ 太陽與樂觀

　　人們把對太陽的經驗加以普遍化變為黃色的象徵效果。太陽光並不是黃色的，但是，當我們談到太陽時，最先想到的還是這種顏色，原因就在於陽光能給人們帶來溫暖，純潔的白色光線卻讓我們感覺寒冷。樂觀主義者有陽光般的性情，黃色是他們的象徵色。

◆ 黃金─財富的象徵

　　古埃及是一個富有的國家，許多重要的埃及文物都是黃金製成的，譬如首飾、護身符以及法老的靈柩。羅馬黃金蘊藏量較少，只能透過佔領伊比利亞半島使自己擁有更多的黃金。西班牙統治者透過血腥的戰爭征服了南美，使自己擁有無以數計的財富。南美的印加人並沒有將黃金當成一種貨幣，而是將其視為獨一無二的神和國王的象徵。

　　十九世紀，在北美洲掀起一場「淘金熱」，吸引了成千上萬的淘金者，與此同時，人們在阿拉斯加、澳大利亞、南非和西伯利亞也發現了金礦。

◆ 佛教的色彩

黃色在佛教中象徵謙卑，和尚穿的袈裟的顏色即是由黃色、橙色與藏紅色組成。

◆ 受社會排斥色

中世紀時，黃色是識別所有受社會排斥的人群的顏色。1445年漢堡的一則關於服裝的規定中指出，娼妓必須戴黃色的頭巾；1506年萊比錫的一部法律則規定她們必須穿黃色的短披風；在梅蘭，娼妓的鞋必須配黃色的鞋帶，那些非婚生育的婦女也必須穿黃色的衣服將她們的恥辱公諸於眾。

在基督教歷史上，異教徒受處決時會被掛上黃色的十字架，犯卜過失的人必須在自己的衣服上縫上黃色的布片，受歧

視者居住的房門上也被塗上黃色。基督教徒曾宣布黃色為猶太人的色彩。到二十世紀，納粹份子曾強迫猶太人佩戴黃色六角星標誌。

◆ 帝王之色

中國一向自稱為「中心之帝國」，皇帝的居住地被視為

世界的中心，黃色也是代表皇者之尊的色彩。古代中國人把黃色做為「帝王之色」，只有至高無上的皇帝才能穿這種顏色的衣服。中國的傳說中有一位與上帝等同的皇帝，他創造了人類文化的起源，人們尊稱他為「黃帝」。

◆ 警示色彩

由於黃色是色彩裡面明度最高、最醒目的顏色，它也成為國際通用的警示色彩。黃底黑字是有毒、易燃、易爆、放射性物品的標誌。

黃色還有一個警告作用：每一個足球迷都知道裁判員向球員出示黃牌意味著什麼，這裡準確地應用了黃色的警告作用。下一個級別便是紅色，意味著勒令退場。

　　如果一艘船上升起黃色旗則表示船上爆發了流行病，不允許任何人下船也不能上船。

◆ 總結

　　黃色代表了心理學上自我發展的基本要求。它尤其受這樣一種人喜愛：他們尋求變動的、自由的關係，他們以一種自我心理期望的方式消除日常生活中產生的緊張情緒，以便能使其內心得到成長和發展。他們需要一種自我內心中所期望的興奮和對生活熱情的盼望，以使自己不至於陷入失望沮喪的疲憊中，而比較鮮明的黃色增加了歡喜、滿意的感覺。

　　黃色和橙色及紅色組合在一起是令人愉快、表現生命的喜悅、外向的色調。黃色和藍色及粉紅色等不明豔的色彩組合在一起時是代表友好的色彩。黃色在黑色和紫色的襯托下可以達到力量的無限擴大。黃色與綠色相配顯得最為高雅。深黃色與黑色相配，會使人感到晦澀，垃圾箱的顏色常常這樣搭配。

　　黃色燦爛、輝煌，有著太陽般的光輝，象徵著照亮黑暗的智慧之光。黃色有著金色的光芒，象徵著財富和權力，它是驕傲的色彩。

　　特徵：財富，權力，驕傲，警告。

綠　　色

綠色在心理學上的意義是生命、希望、堅定性、意志力，同時也給人寧靜與和諧的感覺。

◆ 大自然的顏色

綠色是植物的顏色。綠色可以賦予各種概念以與大自然相關的意義。人們形容森林為大城市「綠色的肺」，危險的原始森林為「綠色的地獄」。綠色象徵整個大自然，也象徵感情生活。綠色還代表凱爾特人的「祝福島」，據說人死後靈魂可以穿過

迷霧到那裡棲息。「綠色化妝品」則暗示其成分產自天然。

◆ 生命的色彩

如果賦予萬物生命的綠色沒有了，那麼將會是什麼樣？如果在一個漫長的冬季之後，草坪和

原野都不再變綠，或者一個極為炎熱的夏天，陽光將所有的一切毫不憐惜地烤焦、燒毀。綠色消失了，生命也就不復存在。古老的經驗告訴我們，只有當純粹的

綠色重新覆蓋大地時，人類的生存才有保障，於是綠色就在許多民族中成了生命和生存的象徵。

◆ 神的顏色

綠色是古埃及奧西里斯神的顏色，祂是主管土地肥沃的神。奧西里斯神的皮膚是綠色的，祂的另一個名字是「偉大的綠色之神」。

◆ 希望的顏色

綠色象徵希望的說法之所以存在，是因為它與春天的經驗接近。種子在春天發芽，春天意味著一段匱乏時期過後的修復，意味著希望在萌芽。在基督教中，綠色表示從罪惡

中解脫，意味著復活，是對永生的希望。
它同時也是天堂的顏色，是神對塵世的仁
慈，包含了對重生的希望。

在伊斯蘭教中，先知穆罕默德把綠色
的長袍化為原則和希望，並且在綠色旗幟
下把他的信仰者引入一場聖戰中。直至今
日，綠色在伊斯蘭教中仍是一個神聖的顏
色。在最近，這個象徵被用在利比亞的革
命者卡紮菲的《綠書》上。

圖2

◆ 毒藥的顏色

綠色是有毒及變質的顏色。幾乎所有的綠色油漆、油
彩、水彩和強力紡織品染料均含有綠銅屑和砷。生產和加工這
些綠色染料會危害健康，而且它們在加工後仍然有毒。

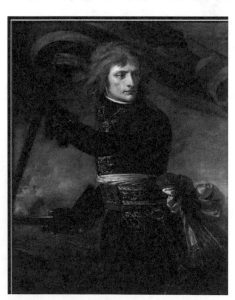

拿破崙最喜愛綠色，
卻給他帶來了厄運。他在
流放地聖赫勒拿島上的房
間是用綠色壁紙裱糊的。
幾年前法國科學家對拿破
崙屍體的殘存物質進行了
化驗分析，以弄清他是否
確屬自然死亡。研究發
現，他的頭髮和指甲中含
有大量的砷。不過他並不
是被他的衛兵毒死的，在

聖赫勒拿島潮濕的氣候下，砷從壁紙、家具的材料和綠色的皮革中釋放出來，因此拿破崙很可能死於慢性砷中毒。

◆ 代表「可以通過」

交通信號燈在當代生活中發揮著重要的作用，綠燈代表「通行」。建築物裡的綠色標示牌是可以自由通行的說明。

◆ 總結

在商業設計中，綠色用來傳達清爽、理想、希望、生長的意象。在工廠中，為了避免操作時眼睛疲勞，許多機械設備也是刷成綠色。一般的醫療機構場所，常用綠色標示醫療用品。手術服也是綠色的。除了對外科醫生的眼睛有著鎮靜作用以外，綠色手術服的優點還在於可以使血液的顏色顯得深而不過於刺眼。

綠色中滲入黃色為黃綠色，它單純、年輕。綠色中滲入藍色為藍綠色，它清秀、豁達。含灰的綠色，仍是一種寧靜、平和的色彩，就像暮色中的森林或晨霧中的田野。深綠色和淺綠色相配有一種和諧、安寧的感覺。綠色與白色相配，顯得很年輕。淺綠色與黑色相配，顯得美麗、大方。綠色與淺紅色相配，象徵著春天的到來，但深綠色與深紅色及紫紅色相配會有

雜亂、不潔之感。

色彩理論家認為，綠色是原色素藍色和黃色的一個中和，但心理學家認為，綠色是一種決定性的基本顏色，確切地說，是生存本能的顏色，同時也代表著追求自我實現的本能。綠色對人的情緒的平衡有著積極的作用，在心理學上的意義是堅定性、意志力，同時代表寧靜與和諧。

特徵：清爽，理想，希望，生長，生命，寬容，大度。

白　　色

　　白色是一種色彩嗎？不是─在物理學意義上不是。在物理學中，白色的意義不是一種色彩：一個稜鏡可將無色的光分解為紅、橙、黃、綠、藍、紫色六種光。白色是所有光譜的總和。

◆ 神的白色

　　在歐洲，宙斯的化身是白色的公牛，聖靈表現為白色的鴿子，耶穌是白色的羔羊。在印度，白色的牛是光明的化身。在中國，白色的鷺鶯和朱鷺是象徵不朽的神聖的鳥。

◆ 完美、理想、美好

　　所有積極的東西都被加入白色的象徵意義中。美好與邪惡之間的爭鬥有許多種比喻形式，比如白色對黑色，白天對夜晚。

◆ 初始及復活

　　在基督教裡，白色是復活的色彩，復活者皆身著白色衣服出現在上帝面前，復活的耶穌在畫中也總是身穿亮白色的衣服。

◆ 死者與幽靈

給死者穿的衣服為白色，因為據說穿上白衣服他們就會復活。給死者用的花和蠟燭也是白色的。電影《哈利·波特》中，幾個白色的幽靈在霍格沃茨學院四處遊蕩。

◆ 智慧

基督教的天使們都穿著白色的衣服，白袍巫師比灰袍巫師更有智慧。在英語中，「白色（white）」和「智慧的形容詞（wise）」這兩個詞如此相近的發音，也證明這兩者之間的密切關係。

◆ 婚禮

婚禮是一個很好的例子，它能更具體地說明色彩的象徵性語言的內在力量：新郎穿著黑衣服，以關係忠實地支配地位的角色關係，表示他做出的決定是堅定不移的，不可更

改的（直至死亡把他們分開）；新娘則以白色做為她衣服的標誌色，表示放棄在此之前的無邪和純潔，從現在開始無條件地遵守指定的角色定位。

◆ 總結

　　白色代表純潔、童貞與超然，當然也象徵「死亡的蒼白」，東方人的喪服就是白色的。西藏人認為，白色代表位於世界中心的聖山—須彌山的顏色，象徵精神的昇華。

　　純白色有時會給人寒冷、嚴峻的感覺，所以在使用白色時，都會變化一下，如象牙白，米白，乳白，蘋果白。在生活用品、服飾用色上，白色是永遠流行的主色，可以和任何顏色做搭配。

　　特徵：明亮，純粹，潔淨，坦誠，寒冷，嚴峻。

藍　　色

　　藍色是「神奇」的顏色，童話的顏色，謎一樣的、夢幻的、冥想的顏色。藍色是寧靜的、完整的，使人產生永恆的、生命的、輪迴的感覺。

◆ 無邊際的顏色

　　藍天、碧海，都給人浩渺無垠的感覺。當你從忙忙碌碌的奔波中解脫出來，躺在夏天的草地上，仰望藍天，朵朵白雲如羊般飄在蔚藍的天空中，令人產生無窮無盡的遐想。

◆ 神之色

　　古希臘與古羅馬人則認為藍色象徵愛情之神維納斯。

　　做為早期母權宗教的顏色，藍色用來裝飾基督教聖母瑪利亞的外衣，並由此引申出藍色的象徵意義：寧靜、忠誠和傳統。

　　在古代埃及，深藍色代表

水，是賦予生命的尼羅河河神的顏色，祂看管著與生命息息相關的水源，被稱為「尼羅河源頭的守護神」。古埃及許多護身符都是藍綠色的。這個時期藍色帶有某種神秘性，人

們認為藍色中有某種奇異的祛病驅邪的力量。在一些特殊的慶典中，法老們頭戴藍色的頭盔，以證明自己來自天神的派遣。

圖3

　　在印度，千奇百怪的神靈要嘛是藍色的腦袋，要嘛是藍色的皮膚。畫成藍色的大象在這個國度被看成是超凡脫俗、達到最高境界的聖物。藍色在印度人的思維中是創造性的世界規則的核心，據說最初創造世界的物質是一束藍色的光。天神們生活在天上，藍色是圍繞在祂們四周的顏色。當神變成人形時，祂們有時會用藍色的皮膚做為其來自上天的標誌，例如印度的克利須那神。

◆ 藍色長筒襪

最初「藍色長筒襪」是指探警，後來這個詞被用來諷刺「有學問的才女」，她們不滿足於傳統女性的生活：孩子、廚房、教堂，對化妝和打扮也不感興趣。

這種說法於1750年左右產生於倫敦。當時倫敦有一群上流社會的男女模仿巴黎的時尚，在家裡舉辦沙龍，以文會友，談論文藝。植物學家本傑明·斯蒂林費利特常常參加女作家利莎貝絲·蒙塔固女士所辦的沙龍，在這種聚會上他沒有穿紳士們通常穿的黑襪子，而是藍色絨線襪。黑色襪子用來搭配體面的禮服，它用精美的蠶絲手工縫製而成，價格非常昂貴。而藍色襪子是用羊毛做的，穿藍襪子的人，通常不穿禮服。樸素的藍色羊毛襪成了這種沙龍的象徵：在這個聚會上有光彩的不是人的財富和服飾，而是人的教養。

◆ 總結

藍色容易讓人自然而然產生一些聯想：被動、安靜、遙遠、矜持、寒冷、潮濕、光滑、整潔、索然無味、謹慎、天空、大海、思念、遠方、夢幻、憂鬱、思索等。

由於藍色沉穩的特性，具有理智、準確的意象，在商業設

計中，強調高科技、高效率的商品或企業形象，大多選用藍色當標準色。藍色是IT業的代表色，著名企業IBM公司就被人稱做「藍色巨人」，同時藍色也代表憂鬱，這是受了西方文化的影響，這個意象常運用在文學作品或強調感性訴求的商業廣告中。

　　藍色的用途很廣，藍色可以安定情緒，天藍色常用在醫院、衛生設備的裝飾上，或者夏日的衣飾、窗簾上等。一般的繪畫及各類飾品也離不開藍色。不同的藍色與白色相配，表現出明朗、清爽與潔淨。藍色與黃色相配，對比度大，較為明快。大塊的藍色一般不與綠色相配，它們常常互相滲入，變成藍綠色、湖藍色或青色，這是令人陶醉的顏色。淺藍色與黑色相配，顯得莊重、老成、有修養。深藍色一般不能與深紅色、紫紅色、深棕色及黑色相配，因為這樣既無對比度，也無明快度，有一種髒兮兮、亂糟糟的感覺。

　　特徵：永恆，美麗，文靜，理智，安詳，潔淨。

紫　色

　　紫色常常令人聯想到昏暗、深刻、看不透、柔軟細膩、開始腐爛的甜美、令人陶醉的小調音樂、魔術、神秘主義、內向、秘密、悲傷、面具、禁止、親密的。

◆ 普紫色的秘密

　　古代的紫色染料產自於紫螺，用這種紫螺製造出來的紫色會因明度、彩度不同而顯示出不同的色彩效果，被稱為「普紫色」。紫螺是一種海螺，褐白條的外殼上有很粗的刺，還長有一條管狀的突起物，看上去像條尾巴，動物學家稱之為「刺螺」或「條螺」。最著名的普紫染料產地是土瑞斯和西頓，現在那裡的海灘上還堆著幾米高的螺殼，它們是從前製造普紫色染料時留下來的。

　　為獲取普紫色染料並不用整隻的螺，而只需要牠分泌在鰓管內壁上的無色的黏液。黏液包含了普紫色染料的初級成分，古代人以為那就是螺的血液。人們把螺收集在大鍋中，讓牠們腐爛，以產生更多的黏液。這期間螺因腐爛而散發出極臭的氣體，生產這種染料的城市也因而「臭名昭著」。

螺腐爛後加入水和鹽，然後用火煮十天。這期間牠們散發的臭味會越來越重，但隨著水的蒸發，染料被萃取出來，100公升的液體中可以萃取5公升的染料。這時的顏色是黃色，只有放在陽光下曬乾後紫色才會顯現。普紫色非常耐光，它就是透過光照產生的。因此在色彩不容易持久的年代，普紫色特別適合做為象徵永恆的色彩。

◆ 權力的色彩

古代用於對上帝表示敬意的顏色也是統治者專用的色彩，穿紫色是比穿金色更高級的一種特權。在古羅馬，只有皇帝、皇后和皇位繼承人才有穿普紫色披風的權利。大臣和高官只能在長袍上裝飾普紫色鑲邊，否則會被處以死刑。

在紫色染料只能用「紫螺」製造的時代，紫色一直是代表權力的色彩。在倫敦的威斯特敏斯特修道院放有一把椅子，自從1308年以來所有的英國女王和國王都是坐在這把椅子上接受加冕，椅子扶手上舖蓋著紫色的天鵝絨。同時，所有的英國王冠上都襯有紫色的天鵝絨。

◆ 主教的色彩

宗教裡的紫色也源於普紫色的象徵意義，這種代表世俗權力的色彩在教會中被解釋為象徵永恆及公正。

紫色是神學的傳統色彩。在教士們還穿長袍的年代，每個學科都有其

專用的色彩。在普魯士的大學裡，神學家穿紫色，法學家穿深紅色，醫學家穿淺紅色。

◆ 紫色的魔法

紫色是魔法的、巫術的和神秘主義的顏色，巫師的外套常常是紫色的。紫色結合了感性與智慧、情感與理智、熱愛與放棄。在印度，紫色象徵著輪迴。

◆ 最後的嘗試

「淡紫色—最後的嘗試」是一句古老的諺語，指最後的性慾望。淡紫色是經白色淡化的紫色，被視為老處女的色彩。它在從前代表未結婚的女性，這些女性年老色衰，但她們還願意穿年輕女孩子的粉嫩色彩，意思是說：「我雖已老大不小，但尚待字閨中。」

◆ 總結

紫色由代表力量及權力的紅色與代表神聖及智慧的藍色混合而成，因而是最神秘的顏色。紫色有助於修練者冥想修練集中意念，並提高知覺層次。同時在西方，紫色又代表悲傷與服喪。

紫色象徵敏感、變化、準備隨時被吸引。紫色越深，越顯呆板、嚴格，並導向強烈的神秘主義。明亮的紫色則比較容易

刺激、引導人們的注意力。

有關紫色的聯想：昏暗、深刻、看不透、柔軟細膩、性的誘惑、令人陶醉的小調音樂、魔術、神秘主義、內向、秘密、悲傷、面具、禁止、親密。

有關淡紫色的聯想：柔弱、嬌嫩、甜美、頹廢、美貌、親密、溫柔、病態、寂寞、可疑。

由於具有強烈的女性化傾向，在商業設計用色中，紫色受到相當的限制，除了和女性有關的商品或企業形象之外，其他類的設計很少以紫色為主色。

紫色處於冷暖之間游離不定的狀態，加上它的低明度性質，構成了這一色彩心理上的消極感。與黃色不同，紫色不能容納許多色彩，但它可以容納許多淡化的層次。一個暗的純紫色只要加入少量的白色，就會成為一種十分優美、柔和的色彩。隨著白色的不斷加入，產生出許多層次的淡紫色，而每一層次的淡紫色，都顯得那樣柔美、動人。

紫色美麗而又神秘，給人深刻的印象。它既富有威脅性，又富有鼓舞性。紫色是象徵虔誠的色彩，紫色可以表現孤獨與獻身，紫紅色能夠表現神聖的愛與精神，這就是紫色的表現價值。

特徵：美麗，神秘，威脅，鼓舞，虔誠。

灰　色

　　灰色是沒有個性的色彩，在灰色中完美的白色受到了玷污，黑色的力量被破壞。灰色常常代表中等、平庸。

◆ 不幸的色彩

　　灰色是代表一切毀掉生命歡樂的不幸的色彩。憂慮的人，臉色是慘澹的。灰色是一種微弱的色彩，象徵默默的痛苦。現代西方的葬禮上，只有死者最親近的家庭成員穿黑色，與死者關係不那麼親近的人則穿灰色。

◆ 壓抑的色彩

　　雨、霧、十一月份無雪的寒冷都與灰色有關。情緒低落的人容易在雨天受到灰色天氣的影響更加抑鬱。「灰色時期」的轉義在今天仍然被人

們使用著：「灰色的工作日」即使陽光燦爛也顯得混沌和無聊。不友好的天氣的顏色被普遍化為令人壓抑的色彩，給人拒絕、有稜角及寒冷的感覺。

◆ 工業時代男性時裝的標準色

十九世紀英國開始了它的世界統治，其領域包括海洋、殖民地、工業及男式時裝。給服裝類別定調子的不再是宮廷文化，而是工廠主，他們的服裝就像他們的經營一樣平實。於是男式服裝丟棄了閃亮的面料、褶、色彩，顯得樸實、幹練、低調。夏季的西服典範色為溫和的淺灰色，冬季為溫和的深灰色。

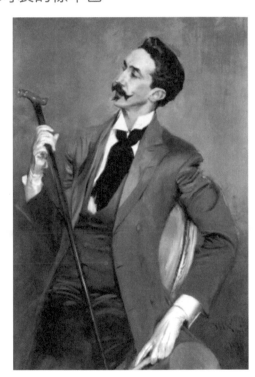

◆ 總結

灰色在象徵學上引申為矛盾的感情：灰色有感情但是逃避著一切事物。灰色的蒼白和抑鬱表現了原始的寂靜，與紫色形成抽象的相反，紫色代表了原始的運動。

灰色在某種程度上與變老、變得蒼白和枯萎有關。一種顏色如果有意地用於掩飾、遮蓋等方面，那麼它的消極意義便處在了主要位置上。喜歡灰色的人，就像戴了童話中煙灰色的隱身帽一樣隱藏起自己，讓別人無法看見，無論如何「不想坦白」。

灰色又具有柔和、高雅的意象，屬於中間色，男女皆能接受，所以灰色也是永遠流行的顏色。許多高科技產品，尤其是金屬材質的，幾乎都採用灰色來傳達高級、技術精密的形象。使用灰色時，大多利用不同的層次變化組合或搭配其他色彩，才不會因過於單一、沉悶，而有呆板、僵硬的感覺。

特徵：柔和，高雅，寧靜，樸素，孤寂。

褐　　色

　　褐色被視為一種堅固的、誠實的、家常的顏色。它讓人聯想到堅實耐用，有時近乎於平淡和無聊，有時又顯現出一種母親般的嚴肅，卻帶著值得依賴的感覺。

◆ 舒適與安全

　　在彩虹中是沒有褐色的，天空中也沒有褐色的光，天空幾乎可以被塗上任何顏色，但就是沒有褐色。然而我們在遠古時代就信任褐色，因為褐色就是地面，是腳下的結實而安全的土壤。

　　褐色是純樸物質的顏色，如木頭、毛皮、樹皮。放有褐色家具、褐色地毯的房間雖然看來比較窄，但這種侷限性帶來了安全感。褐色的房屋顯得舒適，因為褐色是一種溫暖的色彩，而且不會顯得過熱。

◆ 鬆脆、芳香與腐爛

褐色是讓人感覺有強烈香味的色彩。煎魚是褐色的，燒烤過的麵包是褐色的，咖啡、啤酒和巧克力都是褐色的。褐色是烹調好的食物及精美食品的色彩。褐色也是代表腐爛的色彩，因為腐爛的東西會變為褐色。

◆ 窮人的褐色

褐色在中世紀時被視為最醜陋的色彩，貧困農民、雇工、傭人、乞丐的服裝都是褐色的，因為未經印染的布料是褐色的。最早的基督教修道士穿不染色的僧衣，當修士會統一僧衣的色彩時，褐色和灰色便成為這個立誓做「最貧者」的教會的色彩。法蘭西斯化募修道

圖 4

士就被人們稱為「褐色修道士」，其教團創建者穿的也是不染色的僧衣。自願放棄色彩的力量使褐色成為基督教謙恭的象徵色。

◆ 德國納粹主義的色彩

在納粹專制時期，褐色是一種政府顏色，納粹黨徒身穿褐

色制服，又稱「褐衫黨」。穿褐色制服的納粹黨黨員想有意識地喚起對「狂暴鬥士」及「屠熊勇士」的回憶，並深信自己在這一點上是處於法律之上的特權等級的人。褐色是納粹主義所有理想的化身，它是保守、男性、權力及殘忍的色彩。

◆ 總結

在商業設計上，褐色通常用來表現原始材料的質感，如麻、木材、竹片等，或用來傳達某些飲品原料的味道，如咖啡、

茶、麥類等，或強調格調古典、優雅。

一般說來，褐色被視為一種堅固的、誠實的、家常的顏色。它讓人聯想到工作、家庭婦女、食物、泥漿、烤肉、中產階級、豐盛的、烘製的、乾燥的、堅實耐用的、舊碎的、陳腐的、巧克力、菸草、咖啡、有紀律、非精神、粗糙而不失舒適等。

特徵：原始，品味，古典，優雅。

參考書目

圖1：科尼利厄斯・約翰森（Cornelius Johnson）：《亞瑟・凱貝爾男爵的家庭》，倫敦國家肖像畫館。

圖2：《穿綠衣的穆罕默德》，《女作家文集》。

圖3：《在花園裡的拉德哈和克利須那》（1780年左右），倫敦維多利亞和阿爾伯特博物館。

圖4：聖澤韋林大師（Meistervonst.severin），烏蘇拉聖經故事大師（Meisterder Urusla Legende）：《法蘭西斯教祭壇：神聖的法蘭西斯修道士接受耶穌的傷痕》，科隆瓦拉夫—羅亞茨（Wallraf-Rocjartz）博物館。

・《聖經》（Die Bibel），1884年路德《聖經》修訂版。（在較早的版本中「Purpur紅」被譯為「緋紅」。）

・貝爾特・比澤爾（Bilzer Bert）：《大師繪畫時尚》，不倫瑞克，1961年。

・法貝爾・比倫（Birren Faber）：《創造性色彩》，溫特圖爾，1971年。

・讓・克瓦里爾（Chevalier Jean），阿蘭・格布朗特（Gheerbrant Alain）：《象徵詞典》，巴黎，1982年。

・利澤羅特・康斯坦策・埃森巴特（Eisenbart Liselotte Constanze）：《1350年至1700年間德國城市的服裝規定》，哥廷根，1962年。

・海因里希・弗里靈（Frieling Heinrich），克薩韋爾・奧爾（Auer Xaver）：《人—空間—色彩。實用色彩心理學》，

慕尼克，1954年。

· 魯道夫 · 格羅斯（Gross Rudolf）：《為什麼愛情是紅色的：幾千年裡色彩象徵意義的變遷》，杜塞爾多夫，維也納，1981年。

· 約翰內斯 · 伊滕（Itten Johannes）：《色彩的藝術》，拉文斯保，1961年。

· 曼弗雷德 · 魯克爾：《象徵意義字典》，斯圖加特，1983年。

· 弗朗茨 · 彼得 · 默勒斯（Mohres Franz Peter）：《普紫色（Purpur）》，引自《巴斯夫》，第4冊，1962年。

· 奧托-阿爾布萊希特 · 諾伊米勒（Neumuller Otto-Albrecht）：《羅姆普化學詞典》（5冊），1979～1988年。

· 埃米爾 · 恩斯特 · 普羅斯（Ploss Emil Ernst）：《古代的普紫色印染》，引自《巴斯夫》，第4冊，1962年。

· 埃米爾 · 恩斯特 · 普羅斯：《古老色彩的一本書：中世紀紡織品色彩工藝中的耐用色彩》，慕尼克，1967年。

· 海因里希 · 施密特（Schmidt Heinrich）、瑪伽雷特 · 施密特（Schmidt Margarete）：《基督教藝術被遺忘的圖畫語言》，慕尼克，1981年。

· 愛娃 · 翁德里希（Wunderlich Eva）：《希臘和羅馬文化中紅色的意義》，吉森，1925年。

· 愛娃 · 海勒（Eva Heller）：《色彩的性格》，吳彤譯，中央編譯出版社，2008年。

· 哈拉爾德 · 布拉爾姆（Harald Bream）：《色彩的魔力》，陳兆譯，安徽人民出版社，2003年。

色彩案例分析

∴ 案例一：自由的魚

　　這是一個孩子自由的塗鴉，孩子給這幅畫命名為《自由》。

　　藍藍的海水，一望無際，給人心曠神怡的感覺。似乎微微的海風，迎面吹來，空氣中夾雜著一絲鹹鹹的味道。

　　做為高貴品質的藍色，是真理的象徵，是永恆的象徵。孩子用大量的畫幅來描繪海水，且都運用了相同的蔚藍色，表示在孩子心裡，追求真理，懂得省思自己。同時也表示作畫者內心世界的純淨與美麗，安靜和祥和。

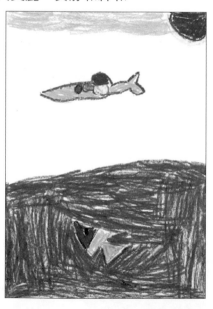

　　在分析心理學中，大海是無意識的象徵。這個孩子用非常細膩的筆觸，來描繪大海，表示他的無意識開放度還是很高的，能夠深入自己的無意識，進行積極的探索。

　　一隻彩色的小魚，在水中自由玩耍。五彩魚通體由橘黃、淡藍和淺綠組成。橙色是歡喜活潑的色彩，是暖色系中最溫暖的顏色。孩子用大部分橙色來完成魚的創作，表示他的內心充滿溫暖和愉快的體驗。同時，橙色的安全性，自由和光輝，繁榮與驕傲，都在這隻金色的小魚身上，使人感受到昂揚、自由與向上的體驗。

　　蔚藍的天空中，一輪鑲著金邊的火紅的太陽，噴薄而出。有著金色邊的太陽是樂觀的象徵，中心的紅色是熱情、溫暖的象徵。淡藍的天空給人清爽、寧靜的感覺。太陽通常代表母親的關愛，表示作畫者沐浴在母親的呵護中，享受自然風情和內心純淨的美好！

　　藍藍的大海上，蔚藍的天空下，一隻彩色的大鳥，展翅翱翔。無論是綠色的身體，還是藍色的眼睛，以及淡黃色的臉蛋，玫瑰紅的額頭，甚至橘黃色的羽毛，都是暖色。表示作畫者內心溫暖的力量和自由飛翔的愜意。

∴ 案例二：腳踏乾坤

這是迄今為止，我看到的自我肖像畫中最讓人振奮的一幅。

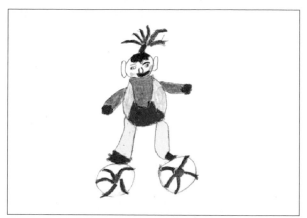

看到這幅畫，不由得想起《西遊記》中的小神童：哪吒。你看他的沖天辮：火紅的頭繩，黑黑的髮髻。紅色象徵熱情，活力，沖天辮挺拔傲立，彰顯自信的風采。兩個肥大的耳朵，左右分明，符合中國百姓對孩子的心理預期：耳大有福享，耳大吃四方。畫了大耳朵，也表示能聽取別人不同的意見，且對批評比較敏感。神童長著水粉色的臉蛋，顯得精明可愛。黑白分明的眼睛，熠熠有神。

脖子通常是智慧和情緒的聯結。作畫者沒有畫脖子，且頭部的比例稍大，也表示在作畫者的心裡，比較滿意自己的聰明才智，有時可能不能很好地控制和調節自己的情緒，不免有時受情緒左右。這一點如稍能注意，理智和情緒很好地調和，相信更會錦上添花。

五官健全，眉眼分明，說明作畫者能很好地適應目前

的生活環境。正面的畫像，說明作畫者很能正面地面對自己，且願意讓別人瞭解自己。鼻大口闊，說明作畫者有一定的主見，且表達能力強。肩膀是承擔責任的象徵，作畫者沒有畫肩膀，表示作畫者不願意承擔責任，不願意承受壓力。從性格分析來看，應該是個黃色性格。小童穿著紅綠分明的肚兜，綠色是生命力旺盛的象徵，是希望的顏色，是枯萎、壞死的反義詞，是大自然得天獨厚的恩寵，是永生和希望。肚兜的下半部是火紅的。紅色是富貴的象徵，是熱情與權力的代表，是男性與活力的代表，紅色也象徵了意志堅強和力量。

　　嫩黃色的褲子，活力四射。黃色是溫柔的顏色，是歡喜的象徵，給人積極樂觀的力量，是富貴的代表。

　　腳下的風火輪，色彩豔麗，線條勻稱，在帶給人視覺享受的同時，給人有力量。左右腳大小不是很一致，左右腿粗細也不是很一致，表示作畫者還不具有很好的穩定感，做事還欠缺穩妥和踏實感。

　　綜觀整個畫面，顏色都是暖色，給人溫暖、舒暢的感覺。似乎作畫者渾身都充滿能量，要如哪吒一樣，腳踏風火輪，上天他比天要高，下海他比海要大。祝願他在很好整合自己的同時，站得更高，看得更遠！

附　錄

Appendix

繪畫心理分析的三角模型

　　筆者在多年的學習和臨床諮詢中總結出一個繪畫心理分析的三角理論模型：

　　（1）圖像（繪畫）是內在潛意識中情緒的表達。

　　（2）當圖像轉化為語言時，情緒也表達出來了。

　　（3）情緒可以轉化為圖像，即潛意識中的情緒有了宣洩、物化的途徑。

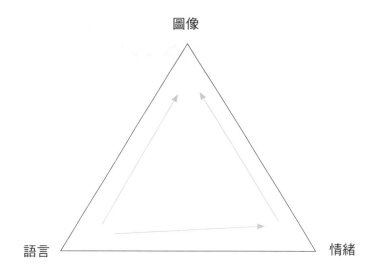

圖像

語言　　　　　　　　　　　　　　　　情緒

　　圖像、情緒、語言這三者之間的相互作用使心理諮詢和治療有了可依據、可操作的手段。如果個案畫一個蘋果，這個蘋果的背後一定有一段記憶，而每段記憶都有相伴隨的情緒、情感體驗。

　　因此繪畫分析其實質上是對情緒的分析，或者說是對自身情緒、情感的分析。當諮詢師與個案把繪畫做為交流的仲介時，減少了個案的阻抗，可以有效提升諮訪關係。

　　傳統談話法諮詢的模型為：來訪者（個案）、諮詢師，而繪畫分析的模式為：來訪者（個案）、圖畫、諮詢師。這樣就由原來的兩邊關係變成三邊關係，增加了諮詢的趣味性、創造性和互動性。因此三角模型是繪畫心理分析理論的核心。

為什麼可以從圖畫中看出我們的內心

─繪畫心理分析的基本理論依據

一、繪畫是無意識的直接表達。

人類早在遠古時代就在石頭上刻畫。畫不僅僅是符號，還寄託著人類的情感和希望。兒童先學會塗鴉，這也是他們在表達自己的內心世界，同時渴望交流情感。隨著年齡的增長，兒童才開始學習寫文字。可見，繪畫是無意識的直接表達。

當然，語言和文字同樣可以表達無意識。但相比較起來，繪畫來得更加自然，也更有象徵性。繪畫會讓人產生聯想，也會勾起人的回憶，人們常常不由自主地在繪畫作品的線條和色彩中表露出情感和體驗。繪畫作品包含了人們的情感體驗，可是又不像文字那麼直接，所以人們可以不用擔心「洩密」。繪畫真可謂是無意識的直接表達。

語言文字是社會化的產物。文字的產生遠在繪畫之後，古中國和古埃及的文字都是由圖形演變而來的象形文字。嬰兒透過學習說話，完成著社會化的過程。所以，人們使用語言和文字來表達自己的同時，也就是在用社會化的工具來表達自己，這也是意識層面的表達。

所以，畫家們的作品也是在表達自己。仔細分析後，同樣可以從中發現無意識的表達。佛洛依德曾經研究過一些藝術家的作品，那些藝術家的特質和無意識可以從中識別。其實，所有的繪畫作品都是「公開的秘密」，因為它直接地呈現了作者心靈深處的世界。但是，它們又都是經過藝術加工和專業技巧

處理的作品，所以分析它們就需要更高的智慧了。

　　二、繪畫是一種投射技術，是自我無意識的表現。

　　投射是個體非可見並存在於其自身中的事物，透過個體在外部現實尋找到一個與其相似的事物，然後再將自身投射到這個事物上，並向意識表達無意識內容的過程。

　　在分析心理學中，投射不是有意識地主動進行的，投射發起者是具有自主性的無意識心理內容，這些心理內容以其真實性具有自發地反映自己、進入意識的自主功能，是它們把自己投射到意識中。

　　「投射測驗」最早是1938年由H‧默里在《人格探索》一書中提出的。在其後一年L‧弗蘭克在論文《兒童心理學研究中的投射方法》中正式提出「投射方法」。

　　主要的投射測驗有墨跡圖片（羅夏測試、霍茲曼墨跡技術）、主題統覺測試、句子完成、文字聯想（語詞聯想測試）、圖畫測試等，心理學的投射技術已經被廣泛應用。

　　三、繪畫以畫的形式將無意識具象化。

　　以畫的形式將無意識具象化為一幅繪畫作品。透過在一張紙上簡簡單單地描繪幾個形象就能夠清楚地表達出作者要表達的意思，如果同樣的內容用文字表達就會需要很多的文字。所以，人們通常覺得繪畫的表達力更強。

　　繪畫中線條有流暢與斷續，有遒勁有力與軟弱無力。繪畫中的色彩有冷與暖，有濃與淡，還有鮮與濁的表現。這些用來表達的線條與色彩即是繪畫的基本要素。

　　人們往往有這樣的經驗：當表達的內容較為複雜時，人

們常是很難用語言表述清楚的。這時，聽的人也是摸不著頭緒。要是用畫來表達，可能很快就搞清楚了。因為在畫畫的過程中人們重新整理了思緒，繪畫也是一個從複雜到簡單、從立體到平面、從抽象到具體、從無形到有形的思維過程。在此過程中思考進一步深化。如果問你「最近心情是怎樣的狀態」，回答之前常要想一想，組織一下語言，而後表達的內容可能也不盡如人意。如果改用繪畫來表達，人們可能就會不自覺地在紙上，把心情這麼抽象的事物具象地呈現出來了。這樣一來，溝通也變得容易了。對這幅畫的解釋也就是意識與無意識的聯結。

繪畫心理分析發展簡史

　　早在十八世紀末，歐洲精神病醫生就開始把繪畫做為一種診斷精神疾病的方法。現代心理學的先驅佛洛依德發現：人被遺忘或被壓抑的記憶，會以表象和象徵的形式在人的夢裡或者藝術作品中出現。病人們經常說他們無法用語言把自己的夢表達出來，但可以畫出來。佛洛依德的研究顯示，對藝術作品進行分析是理解人類內部心理世界的一個途徑。

　　佛洛依德通常不主動要求病人畫出夢中的表象，而另一個現代心理學的先驅榮格經常鼓勵病人畫畫。榮格對人的原始心理模型和視覺藝術中一般性表現方式之間的關聯做了研究，為人們理解繪畫中形象的象徵意義奠定了基礎。榮格認為，透過象徵物進行幻想是人的內心世界在經歷心理創傷或磨難時試圖尋求自我安慰的一種方式。

　　繪畫心理分析是從對兒童的觀察開始的。十九世紀末人們開始關注兒童在繪畫中所表現的內心世界。相對語言的表達，孩子們似乎更多地用繪畫的形式表現他們的思想和情感。

　　1885年，庫克（Cooke）對兒童繪畫的各發展階段進行了描述，而且強調了這個階段理論在教育方面的重要性。

　　到了二十世紀初期，佛洛依德的精神分析理論和榮格的心理分析理論開始興起，繪畫開始成為一種結合心理分析的藝術治療形式。在二十世紀中期則產生了兩種不同的繪畫治療觀點的對峙，代表人物是瑪格麗特・諾伯格（Magaret Naumburg）和依蒂絲・格拉瑪（Edith Kramer）。其中，諾伯格主張繪畫

治療的作用是使病人對所處境遇和發生在身上的事情進行知覺重組，而格拉瑪認為繪畫治療在於治療師在醫患關係中所扮演的參與和分享的角色，這種角色有助於病人的自我成長。最後，二十世紀晚期，羅傑斯以來訪者為中心的治療方式也深深地影響了繪畫分析和治療的發展。

除了臨床上對繪畫的分析和應用，從二十世紀初期開始，有許多研究者進行了大樣本的實證研究。

1921年，伯特（Burt）用「畫人」做為智力測查的方法，對兒童智力發展水準進行測量。伯特大量地分析了兒童和青少年的繪畫，並把他們的繪畫分為不同的階段：2～3歲為塗鴉階段，4歲時用簡單線條描繪事物，5～6歲時開始用粗略的象徵表現人和動物，6～10歲時學習描繪細節，11歲時開始臨摹作品，12～14歲用裝飾、幾何圖形來表達，青春期時人才開始對色彩和形狀感興趣。

1925年，諾拉姆（Nolam）、路易士（Lewis）和史滕（Stern）對神經官能症病人的自由繪畫進行了心理分析。

1926年，佛洛倫斯・古德伊那伏（Florence Goodenough）嘗試用畫人的方法測試孩子的智力。這也是第一種標準化的繪畫測驗，它很快地被傳播開來，做為一種測量智力的方法廣泛使用。

隨後，在1963年，哈里斯（Harris）進一步發展了古德伊那伏的研究。他讓兒童畫男性（一位）、女性（一位）和自畫像各一張。他還提出「繪畫是認知成熟的指標」。他還修訂了古德伊那伏的評分標準，根據年齡的差異，選擇了73個評分項目，包括身體部分、衣著細節、比例與透視等。

　　一些具體的項目包括：是否畫出了頭部、軀體、胳膊、腿等大的部位，身體比例是否正確，胳膊和腳是否靠在一起，頭部是否有眼睛、鼻子、嘴巴、耳朵和頭髮，是否有手指等。哈里斯把兒童繪畫分為三個階段：初始階段，兒童主要畫有一定形狀和特徵的斑點；第二階段，兒童開始模仿和複製，繪畫中出現個體差異和人物的細節；第三階段，展現美感和愉悅。

　　二十世紀40年代，透過繪畫可以確定一個人的情緒和人格特徵已成為業內人士的共識，繪畫可以投射出人的心理狀態的觀念，深入人心。繪畫不但能反映內部心理現實，而且能表現繪畫者的主體經驗。心理學家們開始用「畫人測驗」評估兒童的智力水準，而且還做為測量兒童發展和人格特徵的方法。

　　隨之，「投射性繪畫」的術語開始出現，繪畫投射測驗也正式誕生。為了評估人格，在心理學和精神分析領域的文獻中出現了越來越多的繪畫投射測驗，在1940年至1955年這段時間內，出現了大量使用繪畫投射測驗進行的研究，經研究發現，兒童畫房子、樹和人等事物能夠反映出兒童的人格、知覺和態度。所以繪畫展現了自我無法表達的信息。

　　繪畫測驗的形式和種類很多，我們可以根據測驗的表現形式、內容和目的等來進行分類。在臨床心理學中，常見的有這樣幾種類型：以智力測驗為目的的「畫人測驗」；以獲得有關人格特點方面資訊為目的的測驗—考克（Koch. K）的「畫樹測驗」、布克（Buck. J）的「房—樹—人測驗」；以瞭解人際交往能力和心理、病理等方面問題為目的的「家庭活動畫測驗」；為了瞭解視覺運動功能、腦功能狀態的「本德格式塔測驗」；以瞭解潛意識人格問題為目的的「景物結構化測驗」。

　　1948年，美國著名心理學家布克（Buck）提出的「房─樹─人」（House-Tree-Person，HTP）測驗是較為著名的繪畫投射測驗。布克率先在美國《臨床心理學》雜誌上系統論述了HTP測驗，後被許多國家引進並加以推廣應用。

　　這項測驗是做為智力測驗的輔助工具開發出來的，任務是畫出一間房子、一棵樹和一個人，因為這三個物體為每一個兒童所熟悉，包括年齡很小的兒童，而且這三樣東西可以誘發兒童的聯想，並可能將聯想投射到繪畫上。

　　布克曾說：HTP測驗能激發兒童有意識的聯想和無意識的聯想，兒童畫出的人、房子和樹或其他內容可以反映兒童的人格、知覺和態度。房子能反映家庭或家庭成員的相關資訊和問題，樹能表現兒童心理發展和他們對環境的感受。諮詢師可透過分析兒童畫出的房子、樹、人的特徵以及畫的細節比例、透視、顏色使用，對兒童心理進行評估。

　　同樣以人物畫做為投射測驗工具的還有凱倫·麥克伏（Karen Machover）。他在1949年出版了《人物畫的人格投射作用》一書，其中探討了人物畫與人格特質方面的問題，以及一些人物畫和心理病理學方面的問題。她的基本理論是要求「畫一個人」時，畫出的人和作畫者的種種情緒（衝動、焦慮、衝突）以及補償的特點密切相關，所以，畫出的人代表了作畫者，那麼用來畫畫的這張紙就代表了他周圍的環境。

　　麥克伏認為繪畫（尤其是畫人）可以表現出作畫者的衝突特徵、防禦機制、神經症以及病理學特徵。他還為畫中人的各個細節部位賦予了特定的象徵意義─比如鈕釦、口袋、菸斗等，同時也為畫面中的其他事物賦予了特定的象徵意義。

　　1964年，喬萊斯（Jolles）收集、整理了大量「房一樹一人」的圖畫並對其各種特徵進行了描述。

　　1968年，科皮茨（Koppitz）提出了兒童繪畫發展的評分體系。她認為：「兒童最瞭解的人是自己，因此兒童畫的人就成為內部自我及個人態度的肖像。」

　　她還使用圖畫做為投射任務，探查兒童繪畫中所表現的情感問題的特徵，她把沙利文的人際關係理論做為自己研究的基礎，更注重兒童對自己和那些對自己有著重要意義的人物的看法，以及兒童對待衝突的態度。科皮茨的思想代表一種更為「注重現實」的觀點，在分析心理發展、人際關係和情緒因素的同時，更注重分析兒童當前的心態和感受。

　　同時她還建立了評價兒童繪畫發展水準和情感發展水準的標準，並設計了5～12歲兒童的評分項目表。後來她又對11～14歲青少年進行了研究，並在研究中發現：11歲以後的青少年，在人物繪畫的細節方面並沒有系統地增加－雖然年齡不斷地增長。

　　1969年，布克及哈姆爾（Buck & Hammer）將人物畫做為投射測驗的工具，探討了繪畫中表現的個體發展以及繪畫投射的作用，同時還對「房一樹一人」的技術及評估方式做了介紹。

　　1971年，哈姆爾（Hammer）在臨床中應用了「房一樹一人」的技術。

　　1931年，阿佩爾（Appel）在家庭研究方面引入了繪畫的應用；為了獲得家庭成員之間互動情況的資訊，首先提出了「畫一個家庭」的方式。1942年，沃爾福（Wolff）在此

方面又做了進一步的研究。赫斯（Hulse）在1951年提出畫家庭圖的技術。

　　二十世紀70年代，羅伯特・伯恩斯和哈佛德・考夫曼（Burns & Kaufman）發現在一般繪畫投射測驗中缺少動感，因此指導兒童進行一種家庭動力繪畫，並在1970年出版了《家庭動力繪畫》一書，從此動力元素被引入了繪畫測試之中。他們要求繪畫者表現「全家人一起做什麼事情」。透過動態的畫面，可以得到更多家庭成員之間是如何互動的資訊。

　　家庭動態圖也被應用到了學校當中：普洛特和菲利浦（Prout & Phillips）在1974年提出「學校動態圖」模型。他們要求學生畫出「我和學校裡的人（老師、同學），在學校裡做什麼」，透過這樣的工作來研究學生在學校裡的情況。

　　1982年，沙堡（Sarbaugh）對學校動態圖又做了進一步深入的研究—包括質和量兩方面。

　　普洛特和塞爾默（Prout & Celmer）在1984年發現了學校動態圖與學習成績有相關性，並提出了此概念。

　　家庭與學校動態圖是家庭動態圖和學校動態圖合併成的一個模型—諾夫和普洛特（Knoff & Prout）在1985年為此做了大膽的嘗試。

　　對繪畫的解釋系統有很多，大致有：

　　1. 布克的解釋系統。有質的解釋，也有量的分析。

　　2. 1971年，喬萊斯（Jolles）的解釋系統。喬蒂斯簡化了布克的解釋系統，其理論基礎是精神分析學。他擅長運用心理動力學的觀點來解釋繪畫中出現的各種現象。

3. 1958年，漢默（E. F. H.）的「象徵解釋」系統。他認為房子是喚起與家庭生活和家庭關係有關的情感的形象，對兒童而言，自我與雙親、兄弟姐妹的關係會在「房子」上顯示出來；對成人，「房子」則可能反映當前主要的環境背景及與配偶關係的品質。

4. 1987年，本斯（Bums R. C.）的「房―樹―人」動力繪畫評分系統。透過分析被試著表現在繪畫中的風格、方式、行為，瞭解其情感、自我概念、與他人的關係等特徵。

最近幾十年來，以「房―樹―人」為主題的繪畫測驗，已經成為人們最常用的繪畫心理測驗之一。繪畫心理分析最初是用來評判兒童的成熟度、智力，因為成年人人格相對穩定且自我部分形成，而兒童的人格還處於發展變化之中，自我意識不成熟，認知能力較低，焦慮很容易被激發。

兒童傾向於用直接的行動和遊戲來外顯他的愉快、焦慮、混亂等，而繪畫是兒童喜聞樂見的形式，非常符合兒童的年齡特點。他們透過繪畫，能表達出他們用語言無法表達的內心深處的情感，能把自己的某些經歷表達出來。研究者基於這種觀點，設計出繪畫投射測驗。

繪畫提供了一種手段，可以讓人表達出用文字無法表達的資訊。隨著繪畫分析技術的不斷發展，現在已經可以全面地評估作畫者的人格。從兒童到大眾，從研究到臨床，繪畫心理分析的應用範圍越來越廣泛，繪畫心理分析技術前景可觀。

後　記

　　本書是中國國內第一本繪畫心理分析的「工具書」。寫書的初衷，是為了提供一本實用、操作性強、方便查詢的字典式的工具。本書所提供的分析要點，其目的是用來教育與溝通，不可以做為心理治療的診斷依據。

　　我們運用繪畫分析近十年，每次分析繪畫作品均小心謹慎，唯恐出錯。投射技術具有不確定的特點，所有的分析都應該向作畫者小心地求證。現在國內的繪畫分析出現了一種「盲目分析」、「野蠻分析」的現象，把不確定的東西強加於作畫者身上，這種做法是種傷害，望讀者引以為誠。

　　繪畫是人內心情感的真實反映，進行繪畫心理分析等於是和心溝通，心是柔軟脆弱的，我們要珍惜這個寶貴的機會，守護作畫者真實的情感、情緒並給予支持。

　　在本書編寫過程中，諾亞心驛諮詢中心的李亞鳳、郭紅梅兩位老師全程參與編寫策劃，並分享了寶貴的案例。山東棗莊監獄的王豔斌警官提供了在司法系統應用繪畫分析的寶貴案例，在此一併表示感謝。

　　本書部分插圖由郭紅梅老師、實習生王世堯繪製。他們的精美圖畫，使本書閱讀方便，查詢迅速。

　　感謝促成本書出版的吳慶編輯，因為他的積極努力，使得我們能夠把十年繪畫心理分析的精華呈現給大家。

　　在本書結稿之際，特別感謝我的繪畫心理分析啟蒙老師，浙江省衛生研究院張同延教授，感謝帶我們走入心理分析

領域的導師復旦大學申荷永教授，以及那些繪畫分析的前輩們：孟沛欣、嚴文華、臺灣的范瓊芳、德國的Harald Brerm、日本的吉沅洪、山中康裕、末永蒼生、美國的Ted Andrews等人，是他們的書籍給我們很大的啟發。

　　最後感謝所有使用本書的人們，有你們的閱讀，本書的價值才得以實現。

　　千里馬很多，伯樂難尋。本書有幸遇到你這位「伯樂」，作者備感榮幸。在你的閱讀中如果有任何心得體會，歡迎你和我們分享。如果你想參加我們的繪畫分析研討班，也歡迎聯繫我們。相信本書會帶給你更多瞭解自己內心，瞭解別人內心的機會，會讓你活出更加精彩的人生。

李洪偉 吳迪

Noya0431@126.com

2009年7月於長春諾亞心驛

學員感言

學員感言一

2006年11月份，我拿到了心理諮詢師（三級）證書，當時心中的困惑遠遠大於喜悅，速成式的培訓使我通過了考核，但以後的諮詢之路應該以一種什麼樣的方式或方法進行呢？我一直在思考。

很有幸，我參加了繪畫療法的培訓，之後我豁然開朗：原來心理諮詢也可以這樣的方式進行，不知不覺沉默被打破，諮訪關係得以很好的建立，阻抗被化解……在很溫柔的氛圍中，在來訪者的問題所在處動起手術，既解除了病痛，又很安全，真的是一種好方法！

我是一個比較內向的人，除了要好的朋友、家人以外，外界之於我就像一杯淡淡的水，既不讓我成癮，也不會讓我產生品嚐的衝動。但自從學習「繪畫療法」以後，這種情況慢慢變了，我會主動與別人溝通，得一幅畫，拿回家慢慢琢磨，再拿給同學、老師聽他們的意見，與自己的結論相互印證。白水變成了醇香的奶茶。因為畫，我開始打開自己，忽然發現人與人之間是如此容易靠近。

兒子6個月大了，我因為孩子的存在而改換了身分。身為媽媽，我希望我的孩子首先是一個身心健康的人，所以我接觸了蒙特梭利「敏感期」的理論，而現在，我又有了一個很好的方法：繪畫。

0～3歲，我會順利幫助我的孩子度過各個敏感期；3歲以

後，我會讓他拿起筆描繪他心中的世界，不但培養他的美感，更重要的是透過這些畫，我可以發現一些小問題，並即時解決。我想，我兒子結婚的那一天，我會很自豪地對他妻子說：我把一個健康的老公送到妳身邊！一身心健康才是最幸福、完美的健康。

同樣，我也會用繪畫的語言去解讀婚姻、工作以及所有我愛的人！

<div style="text-align:right">

姜慧凝

2007.8.4.

</div>

學員感言二

對繪畫治療有了一個較完整的瞭解之後，學會了運用這一技術在諮詢中尋找切入點，並且對於求助者要給予積極的評價，並能適時適度地用情緒層面表達出消極的一面，我想對我以後的諮詢工作有了一個促動作用，這是我最大的收穫。

<div style="text-align:right">

賀曉莉

2007.10.

</div>

學員感言三

由隨意的塗手畫，竟解析出人的過去、現在和將來，指出人的某些特質，進而給予指導，太精彩了，真不可思議，神！衷心感謝老師們的付出。

<div style="text-align:right">

張俊霞

2007.10.

</div>

學員感言四

掌握了繪畫療法這一項心理診斷技術。對心理療法的含意，心理療法的原理，心理療法的術語，以及心理療法在心理諮詢中的作用，已清楚地掌握。這種心理治療方法直觀、形

象，投射出潛意識中存在的問題，能折射出人的內心世界，在心理諮詢中，特別是在幫助診斷時，有很高的實用價值。

生動、形象、互動的授課方式，有較好地做到了理論與實踐結合，表現了學以致用。我參加過許多的心理培訓，但這次的感覺與以往不同。以前聽過專家的多次報告，有大型的，也有小型的，參加過各種規模的體驗式活動，總體感覺他們僅僅是在傳授，在完成要培訓的任務，專家很少考慮我們的掌握程度。

而這次，感覺到你們是在用心與我們交流，你們抓住點滴時間，不厭其煩地指導我們，做到與每個人對話，在這種真誠的交流中，我感到自己不僅掌握了要領，而且能夠實際運用。

在今後工作中，我將繪畫療法做為一項最基本的技術，在心理諮詢中運用並熟練掌握。我曾學習過多項心理治療技術，大多是瞭解而已，在實際工作中也曾嘗試運用，但總有些不太滿意之處。這次的學習，繪畫療法給了我全新的感覺，它更優於其他療法。

我已看到在心理諮詢中它具有較強的針對性。在工作中，家長帶來的孩子，多少有些隱瞞自己，在建立諮詢關係時，我們很難讓學生表露自己的真實內心，如有繪畫療法，這個問題就自然而然地解決了。我有更好的條件搜集更多的圖畫，面對三千多個學生，做為一名心理教師，可用繪畫療法來瞭解每個學生的心理現狀，同時提高自己對這一技術的掌握程度。

學習之前，呂老師電話中說：「來吧！會給妳一個驚喜！」我想，我真的收穫到一個驚喜。

張翠萍

2007.8.5.

學員感言五

這兩天的課程，我走進了繪畫療法的大門，精彩的內容令我駐足，激發了我重新選擇職業道路的熱情。幾年的從商道路，讓我感到財富的累積並不代表擁有了成就，越來越遠離人群，讓我感到不愉快。

幸運的是在我矛盾徘徊之時，遇到了繪畫療法，遇到了兩位學術專家，他們的學術研究及成就開啟了我心靈的另一扇窗。聽著他們的課，看著他們治療的一例例病例，我深深感覺到這才是真正的幸福。

「助人自助，自助助人」。能陪伴需要你的人走過他心靈最黑暗的那段時光，才是最有意義的。因此，我下決心認真學習繪畫療法及心理學知識，努力掌握它，做一個合格的「心靈陪護者！」

高鳳英

2008.9.

學員感言六

透過學習瞭解了在心理學領域新的治療方法—繪畫療法，非常實用，值得推廣。

陳慧

2008.8.

國家圖書館出版品預行編目資料

心理畫：繪畫心理分析圖典／李洪偉、吳迪著.
－－第一版－－臺北市：宇河文化出版；
紅螞蟻圖書發行，2011.02
面　　公分－－（新流行；26）
ISBN 978-957-659-826-5（平裝）

1.繪畫心理學

940.14　　　　　　　　　　　　　　100000778

新流行 26

心理畫：繪畫心理分析圖典

作　　　者／李洪偉、吳迪
發 行 人／賴秀珍
總 編 輯／何南輝
校　　　對／楊安妮、朱慧蒨、李洪偉
美術構成／Chris' office
出　　　版／宇河文化出版有限公司
發　　　行／紅螞蟻圖書有限公司
地　　　址／台北市內湖區舊宗路二段121巷19號（紅螞蟻資訊大樓）
網　　　站／www.e-redant.com
郵撥帳號／1604621-1　紅螞蟻圖書有限公司
電　　　話／(02)2795-3656（代表號）
傳　　　真／(02)2795-4100
登 記 證／局版北市業字第1446號
法律顧問／許晏賓律師
印 刷 廠／卡樂彩色製版印刷有限公司
出版日期／2011年2月　第一版第一刷
　　　　　　2016年3月　　　　第五刷
定價 260 元　　港幣 87 元

本著作物經外圖（廈門）文化傳播有限公司代理，由湖南人民出版社
有限責任公司授權出版、發行中文繁體字版。

ISBN　978-957-659-826-5　　　　　　　　Printed in Taiwan